LE PROJET COLIBRI
Créer à partir de rien

Vickie Frémont

TBR Books
New York - Paris

Copyright © 2022 by Vickie Frémont

Tous droits réservés. Aucune partie de cette publication ne peut être reproduite, distribuée ou transmise sous quelque forme ou par quelque moyen que ce soit, sans autorisation écrite préalable.

TBR Books est un programme du Centre pour l'Avancement des Langues, de l'Éducation et des Communautés. Nous publions des chercheurs et des praticiens qui cherchent à engager diverses communautés sur des sujets liés à l'éducation, aux langues, à l'histoire culturelle et aux initiatives sociales.

CALEC France - TBR Books
750 Lexington Avenue,
New York, NY 10022
USA
www.calec.org | contact@calec.org
www.tbr-books.org | contact@tbr-books.org

Photographie : Dulce Lamarca
Design de couverture : Nathalie Charles
ISBN 978-1-63607-313-2 (brochée)

Dédicace

Je dédie ce livre, pour vous deux, avec toute ma gratitude.

Chère Tracy, je te remercie pour ta confiance et pour les enfants de Ambohitra.

Cher Jean-Jacques, je n'oublierai jamais la joie et la fierté de mes étudiants de Tecsup à Trujillo lorsqu'ils ont appris que l'Ambassadeur de France au Pérou en personne viendrait voir l'exposition de leurs travaux. Un grand merci pour ce moment.

Préface

« J'ai eu le bonheur de connaître Vickie Frémont au Pérou il y a quelques années, dans le cadre d'une tournée qu'elle effectuait avec beaucoup d'enthousiasme dans le réseau des établissements culturels français. Un enthousiasme communicatif car il ne s'agissait pas seulement pour elle d'exposer les œuvres originales, colorées et créatives qu'elle a appris à réaliser avec des matériaux de récupération, des tissus, des bouts de bois, du papier, des boutons, ou tout autre objet qui tombe sous la main pourvu qu'en fin de compte cela soit harmonieux et parle à l'imagination... Il s'agissait pour elle d'entraîner dans une jubilation de démiurge sans prétention, ceux et celles qui participaient à ses ateliers.

Ni business artistique, ni communication. C'est de plaisir à imaginer, à assembler et à créer, c'est de voyage à l'intérieur de soi et de communion avec son entourage qu'il est question...

Par la modestie des moyens qu'elle met en œuvre, par sa philosophie proche de certaines sagesses antiques, cette pratique esthétique peut nous rappeler la légende amérindienne du colibri, que l'on connaît, justement, dans une partie du Pérou, une légende dans laquelle pour sauver la forêt de l'incendie, cet oiseau minuscule fait vaillamment sa part... Comme pour nous rappeler, sur une planète que les rêves de grandeur des hommes ont mise en danger, qu'il ne faut négliger aucun détail, aucun effort, et surtout qu'il faut penser en termes d'exemplarité et de solidarité. La merveilleuse Kényane Wangari Maathai, prix Nobel de la paix en 2004 a mis en avant cette allégorie ; il n'y a rien de surprenant à ce qu'aujourd'hui une autre fille de l'Afrique, une artiste et une merveilleuse citoyenne du monde, Vickie Frémont, ne reprenne la légende du colibri pour en faire l'emblème d'un projet et le titre d'un livre. Car parler, de

manière un peu technocratique, de la nécessité impérieuse de promouvoir l'économie circulaire, demeure beaucoup trop en-deçà de la dimension philosophique et esthétique du projet ; et en définitive de son indispensable humanité.

Personne mieux que Vickie Frémont, avec l'aventure personnelle et la recherche esthétique qui sont les siennes, n'était plus qualifié d'un point de vue concret comme sur un plan symbolique, pour incarner un tel projet. On ne peut que l'en remercier et souhaiter à son projet tout le succès qu'il mérite. »

Jean-Jacques Beaussou, ancien ambassadeur de France au Pérou (2011-2014).

Introduction

Mon livre vous invite à traverser quelques ateliers du Projet Colibri qui ont été proposés à tous, adultes, enfants, à New-York où nous vivons mais aussi lors de nos divers déplacements.

Partout où nous nous sommes arrêtés, partout où nous nous arrêtons, nos ateliers, sont une méditation avec un mantra :

« Qu'est-ce que tu vois ? »

Le silence pour mieux voir en nous et autour de nous.

Nos mains sont nos outils, elles créent. Le temps de l'atelier est un moment de tranquillité et de paix.

« Les secousses de la terre nous unissent car
nous sommes tous issus d'un même poème »

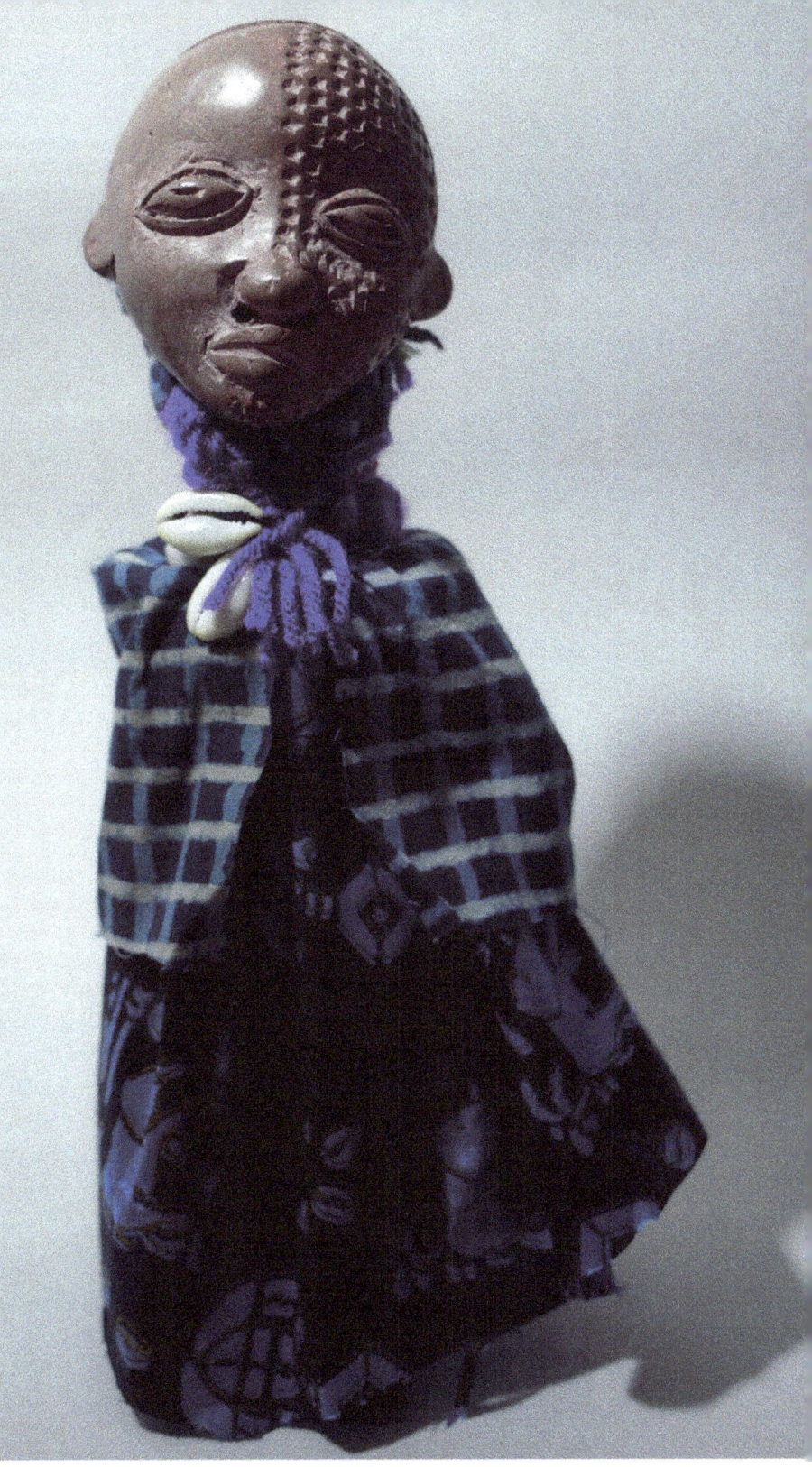

Le Projet Colibri est ma vision personnelle et puissante de l'Afrique : créer à partir de « *rien* » un art que beaucoup encore trouvent sans intérêt ou bien intellectualisent en le faisant entrer dans le domaine très chic de l'art contemporain ou celui d'un certain militantisme de combat pour la préservation de l'environnement. Le Projet Colibri est tout simplement un voyage à l'intérieur de soi et source d'infinies découvertes.

« Tous les soirs, son père ou sa mère l'appelait pour une séance de « Qu'as-tu vu ? »

Il ne semblait pas y avoir de fin à ce qu'elle voyait et pourtant son père ne lui avait pas dit grand-chose, mais n'arrêtait pas de poser des questions pour qu'elle trouve les réponses en elle-même... » (1)

La question : « Qu'est-ce que tu vois ? », trouve une multitude de réponses dans toutes ces choses qui peuvent être recyclées, elle ouvre le champ des possibles.

Le Projet Colibri s'est inspiré de la légende amérindienne du colibri, cette même légende qui avait bouleversé Wangari Maathai, première femme africaine à recevoir le prix Nobel de la paix. Wangari Maathai avait lancé le mouvement Green Belt pour replanter des millions d'arbres afin de mettre un terme à la désertification du Kenya.

Puissions-nous aujourd'hui nous identifier à ce minuscule oiseau qui se bat contre un énorme feu de forêt, les autres animaux le regardant voler de la rivière à la forêt avec une goutte d'eau dans son petit bec. Aux animaux qui le raillent, il répond simplement... « Je fais de mon mieux... » Toute ressemblance avec des situations similaires n'est bien sûr pas fortuite !!! Faire de notre mieux en toutes circonstances, avec nos mains pour seuls outils.

L'ambition du Projet Colibri est de créer à partir de « rien », de ces objets dont on se débarrasse parce qu'ils « ne servent plus à rien ». Alors est-ce que « faire de son mieux » ne serait pas de s'offrir une pause, pendant laquelle nos mains reviennent à leur rôle premier qui est de créer, de sortir de nous, de notre prison afin d'être les créateurs de notre présent ?

Nos ateliers mettent adultes et enfants au même niveau, avec des dénominateurs communs : prendre du plaisir, se détendre et calmer une anxiété qui parfois nous gagne face à des événements ou à une situation que nous ne contrôlons pas, qui nous « plombent » et nous empêchent d'avancer.

Pour nourrir notre imagination et stimuler notre créativité, quoi de plus « intrigant » que ces petites bouteilles plastiques, ces morceaux de tissus découpés dans des vêtements usagés, ces sacs plastiques que l'on continue à trouver en grande quantité, ces cartons, ces perles de pacotilles, ces vieux journaux, ces pages de magazines ! Et parfois aussi ces porte-manteaux ramassés dans les poubelles des pressings et transformés en personnes venant d'Afrique, d'Europe, d'Asie ou d'ailleurs.

Nous entreprenons chaque atelier comme un voyage dans lequel nous embarquons les participants parfois sceptiques, enfants ou adultes. Le mot clé, étant… « liberté ! » …

En ligne, en classe ou dans des espaces communautaires, notre voix est remplacée par de la musique, ou parfois par un silence total car il s'agit pour les participants d'un voyage à l'intérieur de soi. Notre enseignement peut se résumer à être présent pour aider à pousser des portes à l'intérieur de soi vers soi-même.

Justement, ces porte-manteaux, quelle source d'inspiration !
Voici en quelques mots l'histoire du Pingouin Voyageur.

Il y a quelques années, nous avions effectué trois après-midis d'ateliers avec un groupe d'étudiants d'une école d'ingénierie à Trujillo au Pérou : Nous avions remis à chaque étudiant 4 porte-manteaux et deux consignes :

- Regarder ces porte-manteaux et traduire en objets ce qu'ils voyaient.
- Créer trois objets. Le quatrième porte-manteau pouvant être inclus dans l'un de ces trois projets.

Pour ces futurs ingénieurs, le défi premier était d'oublier tous les outils techniques dont ils avaient l'habitude de se servir. À leur disposition, ils n'avaient qu'une paire de ciseaux, un peu de colle blanche et leurs deux mains.

En regardant les matériaux recyclés sur la table :

Morceaux de tissus, vieux magazines, morceaux de laine de différentes couleurs, quelques perles, quelques feuilles de papier de soie, des ciseaux et de la colle, et un cadeau supplémentaire personnel et différent pour chaque étudiant : deux larges morceaux de tissus africains.

Ces brillants étudiants, futures élites de leur pays ont semblé très dubitatifs, un brin agacés.

« Comment peut-on, au XXI$^{\text{ème}}$ siècle, se passer de toute la technologie dont on dispose pour avancer mieux et plus rapidement ? » nous dira plus tard un étudiant avant d'admettre : « J'ai aimé ça, fabriquer juste avec mes mains... Cela a été une expérience extraordinaire ! »

Antonio l'un des étudiants assis à une table en retrait, faisait et refaisait. Il s'était entouré de mille objets. Très calmement il saisissait des matériaux et les ajustait les uns aux autres. Complètement concentré, enfermé dans « sa bulle », bougeant à peine.

Pendant son après-midi, il a réalisé un oiseau spectaculaire, un petit chien tellement réel, et aussi ce pingouin violet qu'il nous a offert et qui l'a beaucoup fait rire : « J'ai utilisé deux porte-manteaux pour le faire. C'est un Pingouin Voyageur comme vous ! » Le directeur de l'établissement, lors d'une visite dans la salle, a été tellement impressionné par les réalisations des étudiants, qu'il a décidé que l'école garderait la plupart de leurs œuvres pour une exposition permanente.

Le Projet Colibri, ce sont des séries d'ateliers intemporels pour nous amener à cette évidence : nos mains sont nos outils les plus précieux. Tout ce qui s'invente, naît de nos mains. Nos ateliers font un arrêt sur image de moments importants de notre vie quotidienne. Ils sont une méditation que nous posons, une réflexion non pas pour expliquer, le pourquoi et le comment ni analyser des événements historiques, les livres et les professeurs d'histoire ont leur rôle à jouer auquel nous ne cherchons pas à nous substituer. Nous nous plaçons simplement dans une ouverture au monde qui ouvre chacun à soi-même. Ouverture dans laquelle nos mains sont nos outils et le travail qu'elles effectuent pendant le temps de l'atelier permet de calmer la réflexion et de reposer le corps autant que faire se peut, en ralentissant le rythme parfois effréné que beaucoup lui font subir.

Les ateliers du Projet Colibri nous ramènent à nous, afin de trouver les ressources nécessaires pour aimer qui nous sommes au travers de nos créations. Nos ateliers permettent aussi de mettre de la joie dans tous nos divers apprentissages. Ce sont des outils avec lesquels les enseignants, s'ils le souhaitent, peuvent trouver des moyens de communiquer avec leurs élèves et leurs collègues. Nous allons vous raconter quelques-uns de nos ateliers. Nous n'avons pas une méthode pré-écrite, nous nous préparons à chaque atelier pour une rencontre, prêts à offrir autant qu'à recevoir. Et chacune de ces rencontres nous fait grandir.

Le pingouin voyageur
Voyage par le monde,
tu en sauras les problèmes
Proverbe ewondo
Cameroun

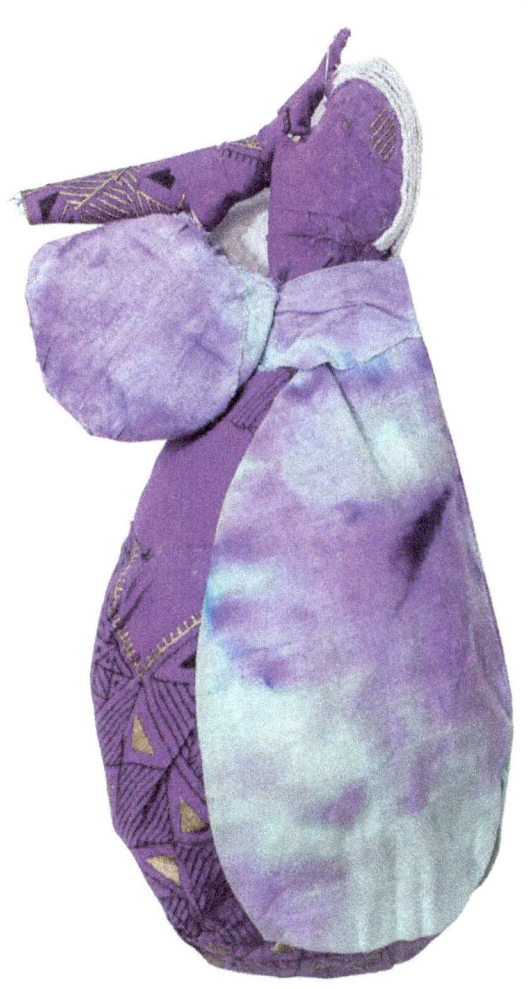

Revisitons nos ateliers

I - L'atelier des hommes debout

Commémoration des 25 ans du génocide des Tutsis. Au Rwanda. L'atelier a lieu à New York avec des étudiants d'un lycée privé. Création de grandes poupées marionnettes. L'atelier des « Hommes Debout » s'est inspiré de *Petit Pays* le récit-roman de l'écrivain franco-rwandais Gaël Faye, plus connu par nos étudiants comme musicien slameur.

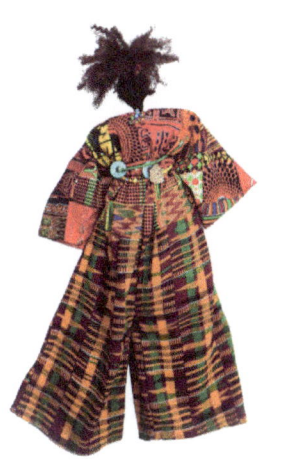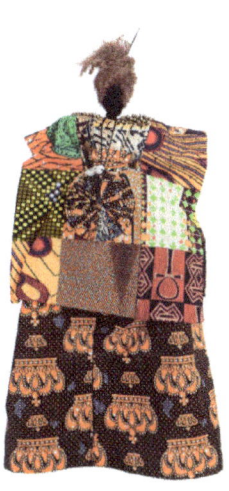

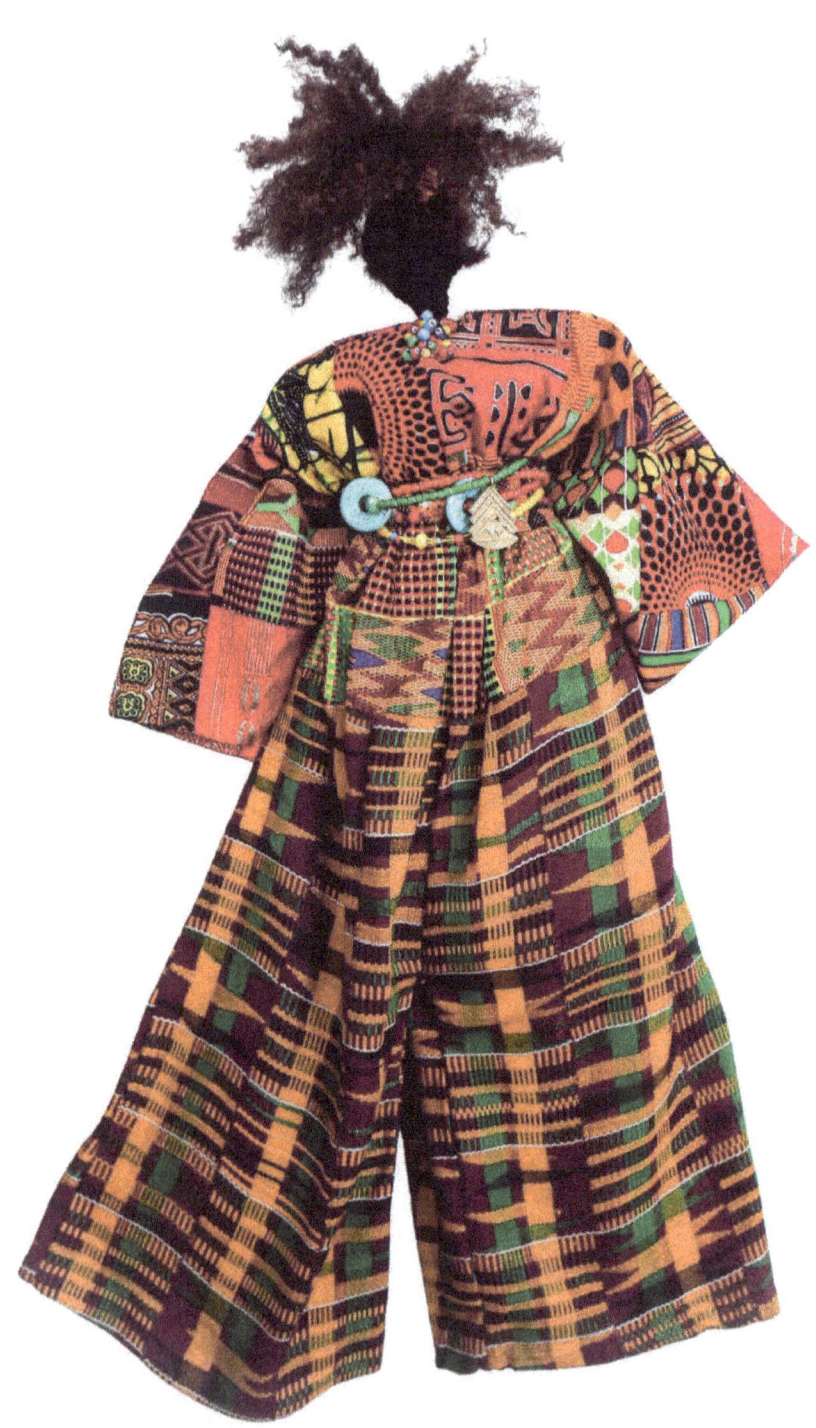

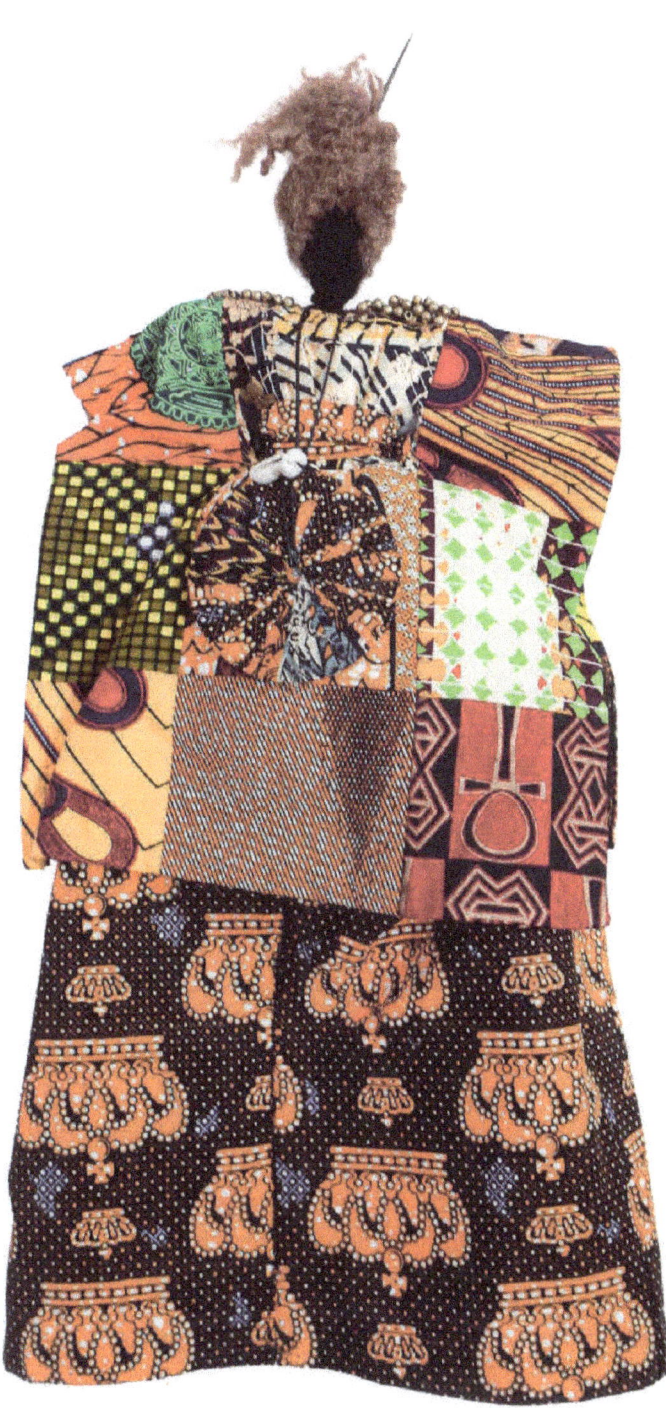

À la veille du génocide des Tutsis au Rwanda en 1994, le jeune Gaby le héros de *Petit Pays,* vit avec sa famille au Burundi, pays frontalier du Rwanda où cohabitent les mêmes peuples, les Tutsis et les Hutus.

Nous avons aussi revisité le travail de l'artiste plasticien anglais Bruce Clarke : « Abantu Bahagaze Bemye » en Kinyarwanda ou « Les Hommes Debout » en français. À la suite d'une commande de la Commission nationale de lutte contre le génocide du Rwanda, il a peint des figures d'hommes, de femmes et d'enfants plus grandes que nature, des portraits de 7 à 10 mètres de haut, des images silencieuses, des personnages anonymes mais familiers, qui sont les symboles de la dignité des êtres humains confrontés à la déshumanisation qu'implique le génocide. Ces tentures ont été accrochées sur les façades des sites des massacres au Rwanda mais aussi dans des lieux symboliques de mémoire et d'histoire en Europe et en Afrique. Par leur présence, ces tentures sont et continuent d'être le lien entre la communauté des vivants et les victimes du génocide et symbolisent l'universalité du combat pour la vie.

Le défi proposé à nos étudiants est de créer des personnages de 50 à 90 cm de hauteur à partir de porte-manteaux mis en forme humaine de 33 cm de hauteur.

Petit Pays, questionnement de Gaby :

— La guerre entre les Tutsi et les Hutu, c'est parce qu'ils n'ont pas le même territoire ?
— Non, ça n'est pas ça, ils ont le même pays.
— Alors… ils n'ont pas la même langue ?
— Si, ils parlent la même langue.
— Alors, ils n'ont pas le même dieu ?
— Si, ils ont le même dieu.
— Alors… pourquoi se font-ils la guerre ?
— Parce qu'ils n'ont pas le même nez.

« La discussion s'était arrêtée là. C'était quand même étrange cette affaire. Je crois que Papa non plus n'y comprenait pas grand-chose. » Gaël Faye, *Petit Pays.*

Nous passons ensemble dix minutes, à rappeler le contexte historique du génocide rwandais : Le soir du 6 avril 1994, l'avion de Juvénal Habyarimana, président rwandais Hutu, a été abattu. Le génocide des Tutsis commence alors le 7 avril 1994. En moins de cent jours, près d'un million d'hommes, de femmes et d'enfants sont tués dans l'indifférence de la communauté internationale.

Les étudiants lisent ou récitent chacun à leur tour une des questions de Gaby (le petit garçon du livre ainsi que la réponse donnée par son père. Revenir sur ces mots à la fois simples et absurdes s'est avéré essentiel avant de commencer à travailler.

En créant de leurs mains ces grands personnages, nous proposons à nos étudiants un travail de mémoire. Le livre de Gaël Faye n'est pas très loin, les photos des grandes tentures

de Bruce Clarke non plus. Avant de démarrer l'atelier, nous avons aussi écouté deux textes slamés par Gaël Faye. [1]

Seulement deux étudiantes avaient lu *Petit Pays*. Nous avons su plus tard que les enseignants trouvant le récit de Gaël Faye trop violent et émotionnellement difficile à supporter pour leurs jeunes étudiants n'avaient pas souhaité leur en proposer la lecture.

Nous leur avons fait remarquer que *Petit Pays* a obtenu en France le Prix Goncourt des lycéens en 2016.

Nous avons établi le lien entre notre atelier, le contenu du livre et le travail de Bruce Clarke *les Hommes Debout*. En 1994, aucun d'entre eux n'était né. Néanmoins, ils nous ont parlé de la difficulté qu'ils ont à savoir ce qui se passe dans les pays africains, car même en étant branchés sur les réseaux sociaux, ils recherchent rarement des sujets concernant l'Afrique. Quand il est question d'Afrique, c'est parfois à propos de musique, de sport ou bien de catastrophes naturelles. Alors oui, ce génocide, ils savent très vaguement qu'il a eu lieu, une atrocité de plus survenue en Afrique ce continent qu'on leur enseignait comme pauvre et encore sauvage.

Plusieurs jeux de matériels manquaient. Les enseignants ayant ouvert l'atelier aux élèves de trois classes n'ont pas pu nous indiquer le nombre de participants n'ayant pas eu la confirmation de qui viendrait ou pas : donc au lieu des 18 étudiants attendus, 25 se sont présentés pour participer à l'atelier. Il était hors de question de ne pas les accueillir. Nous prenons toujours avec nous du matériel supplémentaire au cas où... Nous avions 3 jeux disponibles dont notre kit de démonstration que nous devons garder. Nous nous sommes

[1] https://www.youtube.com/watch?v=XTF2pwr8lYk
https://www.youtube.com/watch?v=Au5k7NzUkIk

alors concertés, très peu d'étudiants savent coudre, et même si le travail de couture ne demandait pas de grandes compétences, certains étudiants ont trouvé plus productif de travailler en binôme, ceci nous a semblé intéressant et innovant.

Ensuite, nous leur avons expliqué ce qu'ils avaient à faire et comment utiliser le matériel à leur disposition dans de grands sacs :

Le matériel :
- Un porte manteau déjà mis en forme humaine, une tête, des bras, un corps, des jambes
- Une petite pelote de laine qui sera enroulée autour de la tête pour former un visage, en laissant un espace pour attacher les cheveux
- Quarante morceaux de laine de 30 cm environ prédécoupée pour les cheveux
- Une paire de ciseaux
- Des aiguilles à coudre
- Trois petites bobines de fil à coudre (noir, blanc et brun)
- 50 cm de mousse à doublure
- Deux morceaux d'un yard de différents tissus africains
- Deux DVD avec une vingtaine de morceaux de tissus précoupés de 1 cm/50 cm
- Un petit pinceau pour utiliser de la colle fournie par l'école
- Une petite pochette plastique avec des perles de verre et du fil à bijoux. Tout est fourni en quantité suffisante.

Nous sommes amusés par la manière dont ils s'engagent sur le projet. Nous avions conseillé aux binômes de se répartir les tâches, non, ils font tout ensemble ! Même le fait d'enrouler la laine pour créer la tête et le visage se fait à quatre mains, un véritable exploit ! Puis ils nouent les morceaux de laine pour faire la chevelure, toujours à quatre mains aussi... Fascinant...

Nous avions installé sur le tableau deux de nos « Hommes Debout » pour leur permettre d'évaluer la taille et l'accessoirisation, mais aussi pour confirmer qu'il était possible de créer de grands personnages à partir des porte-manteaux mis en forme que nous leur avions fournis, car certains disaient en douter et envisageaient de couper drastiquement dans les grands morceaux de tissus fournis.

Un peu de temps aussi pour une rapide initiation aux bases de la couture afin de consolider les vêtements de leurs personnages.

Remarques :

—Nous avons trouvé un moyen de ne pas coudre ! nous annoncent fièrement deux étudiants.
—Super ! Mais pas d'agrafe ni de colle s'il vous plaît, des épingles à la rigueur mais il faut que ce soient des épingles à nourrice si vous en avez.

Néanmoins les étudiants ont cette liberté de trouver leur solution pourvu qu'ils n'introduisent pas d'outils. Ils ont des aiguilles à coudre, des ciseaux et de la colle liquide a été aussi mise à leur disposition pour certains accessoires mais comme nous le leur précisons à nouveau : pas de colle pour ajuster les vêtements.

Au bout d'une quinzaine de minutes, des petits visages se profilent avec de longs cheveux de différentes couleurs selon les laines distribuées ou les mèches de faux cheveux proposées, des sourires d'amusement sur les visages des étudiants, cela nous fait aussi sourire car malgré leurs 14 à 16 ans, la vue de cette transformation génère aussi bien chez les petits que chez les grands, le même étonnement amusé. Nous nous attendions presque à les voir se mettre à jouer avec leur personnage en transformation !

Couvrir la petite forme d'une toile épaisse et de mousse pour donner une nouvelle forme et agrandir le personnage a été

une épreuve de force requérant toute leur attention, la salle est devenue silencieuse pendant une vingtaine de minutes avec seulement en fond sonore la musique de la kora de Ballaké Sissoko et du violoncelle de Vincent Segal.

Puis est venu le temps d'ajuster et de coudre les vêtements, longues jupes ou pantalons, chaque étudiant et chaque binôme ayant fait son choix. Pour les binômes, cette créativité à deux, outre le fait qu'elle enrichissait le travail, en montrait aussi les limites. Elle se situait au niveau de la transmission et du partage, ici, chacun a fait sa part généreusement semble-t-il.

Les étudiants ont ensuite pris le temps de façonner les coiffures pendant que leurs professeurs et d'autres enseignants venus aider, travaillaient sur des pendentifs avec des DVD pour ceux et celles qui le souhaitaient ou bien les aidaient à terminer les coutures des vêtements ou simplement à enfiler des aiguillées pour leur permettre d'avancer plus vite, un véritable travail collectif, joyeux, autant pour les enseignants que pour les étudiants !

Nous avons eu de très beaux et très grands « Hommes Debout. »

Deux étudiantes qui n'avaient pas terminé à temps pendant les 2 heures de l'atelier sont restées dans la salle. Tout sourire, elles nous ont dit combien l'atelier les avait rendues heureuses. Au début, elles s'étaient inquiétées et étaient un peu mal à l'aise parce qu'elles avaient lu le livre de Gaël Faye et avaient trouvé les descriptions de certaines scènes d'une violence difficile à imaginer... Toutes les deux étaient issues de familles juives et grandissaient dans la mémoire de la Shoah, pour elles le plus terrible des génocides, s'il fallait établir une échelle de valeur. Alors impossible d'imaginer et d'accepter ce génocide : plus de 800 000 Rwandais Tutsi ont été massacrés en cent jours, c'était impensable Elles s'étaient donc senties ébranlées au début de l'atelier.

« Et maintenant ? »

L'une des deux récita en regardant son travail :

« Alors pourquoi ils ont fait la guerre ? Parce qu'ils n'ont pas le même nez. La discussion s'était arrêtée là. C'était quand même étrange cette affaire. »

« C'est toujours étrange cette affaire », commenta la seconde.

Quelques mois après, en classant les photos faites pendant l'atelier, nous avons compris pourquoi les étudiants, leurs enseignants de français et ceux qui étaient venu aider ont qualifié notre atelier « d'Atelier Thérapie ».

Certes, nous nous sommes tous beaucoup investis. Certes, le sujet avait interpellé les étudiants et beaucoup étaient bouleversés par un tel génocide en ce début de 21ème siècle. Mais étant étudiants d'une école prestigieuse qui les préparait à entrer dans des universités toutes aussi prestigieuses, ils ont saisi l'occasion de calmer le rythme, ils ont profité de l'opportunité qui leur était offerte de laisser aller leurs mains, de créer, sans s'inquiéter d'une quelconque évaluation.

Il est parfois difficile de mesurer le degré de satisfaction de ces grands adolescents, mais visiblement quelque chose de très fort avait été possible. Cela n'avait pas été un miracle, ni un coup de chance. Ces jeunes étudiants concentrés sur la création des « Hommes Debout » avaient simplement, en devenant des créateurs, rendu un bel hommage à la mémoire des milliers de disparus du génocide rwandais et de tous les génocides.

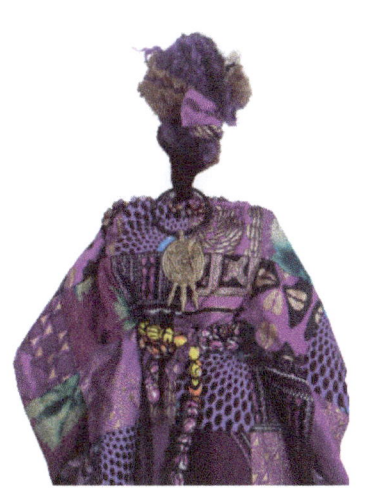

*La meilleure thérapie consiste simplement
à créer quelque chose
avec ses mains, à apprécier
le moment de la création
pour être présent à soi et aux autres.*

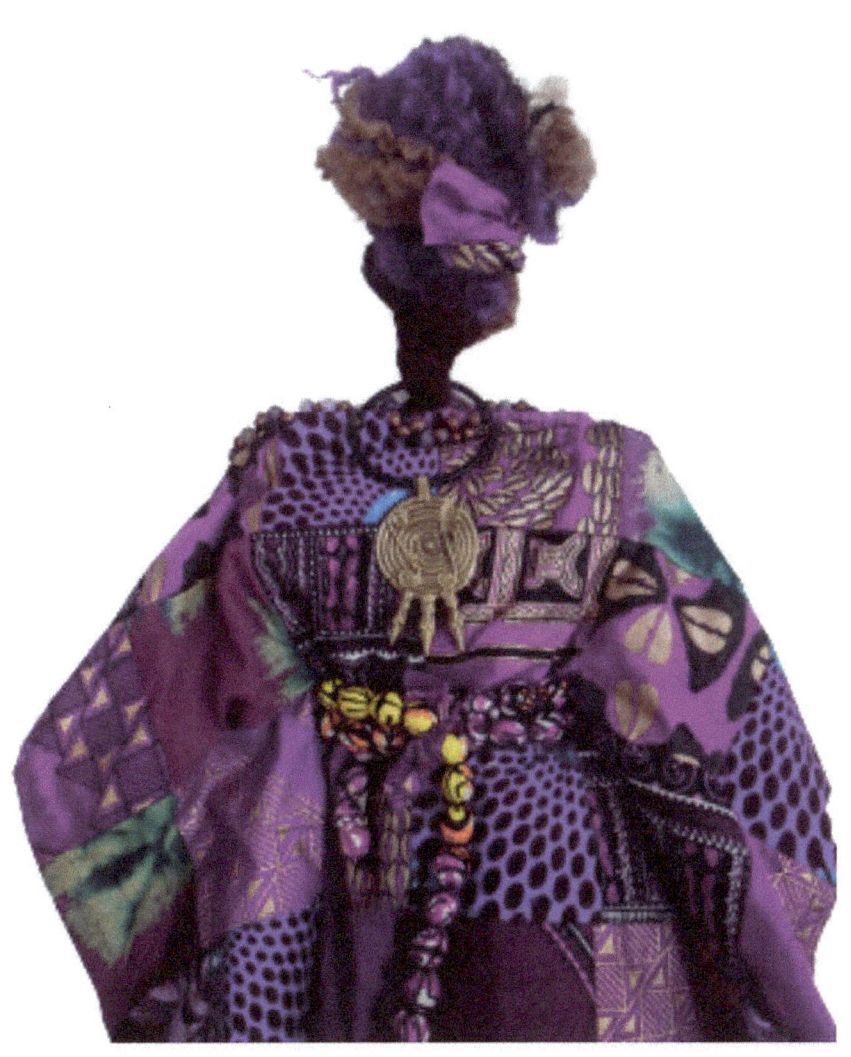

II – MOI pour MOI

L'atelier MOI pour MOI s'est déroulé lors d'une fin de semaine de retraite avec un groupe de femmes au nord de l'État de New York.

Nous accompagnons pendant cette retraite un groupe de huit femmes prises en charge par une organisation de réhabilitation et d'aide aux femmes battues et abusées.

La retraite se déroule à la campagne. Les organisateurs ont programmé une série d'activités dont un de nos ateliers et nous avons proposé et mis en place un atelier de deux heures : MOI pour MOI.

Nous retrouvons le groupe au centre de Manhattan à 7h un samedi matin. Nous montons toutes dans un minibus : le groupe se composant d'une cheffe-cuisinière, d'une psychothérapeute, d'une coordinatrice assistante sociale qui conduisait le minibus et des huit femmes de 30 à 60 ans pour la plus âgée.

Nous arrivons en fin de matinée dans un grand manoir au fin fond d'une campagne boisée, un lieu superbe.

La première occupation a été de s'assurer que nous ne manquerions de rien pour les différents repas à préparer pendant le weekend.

Pour ce midi, nous mangeons des sandwichs aux légumes, la cheffe nous prévient qu'elle n'a prévu que des menus végétariens, la plupart des femmes étant végétariennes !

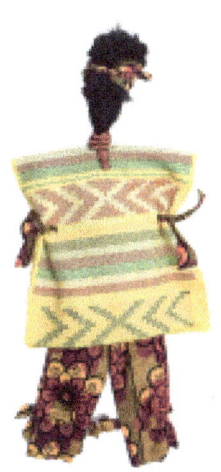

*J'ai failli demander de l'aide mais ma voix était inaudible, c'est bizarre non ?
Et puis si je demandais de l'aide, tout cela n'aurait plus de sens pour moi.*
P.

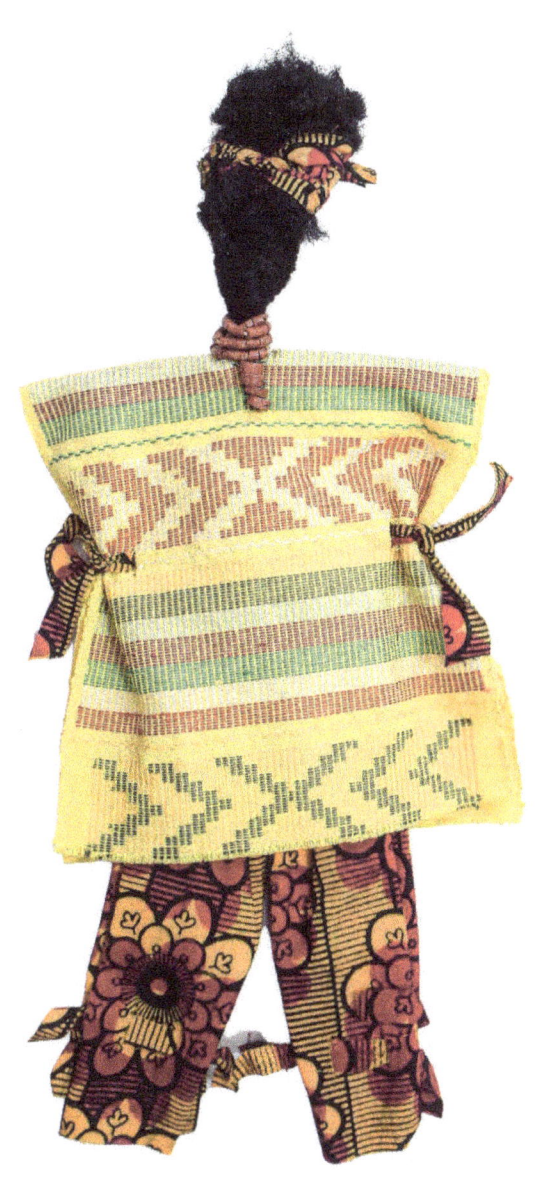

Des groupes se forment spontanément, un pour aider la cheffe à éplucher des légumes, un autre pour mettre les sacs dans les chambres et les aérer. La cheffe joyeuse et débonnaire anime les conversations depuis la cuisine, conversations qu'elle ponctue de grands éclats de rire.

Bien que l'atmosphère soit détendue, les femmes maintiennent une certaine distance avec ce que nous appellerons le personnel d'encadrement. Une moitié de ces femmes se connaissent déjà et l'autre moitié fait connaissance. Malgré l'usage habituel des prénoms, toutes continuent à nous donner du « Madame ». L'important c'est qu'il règne un bon climat presque de franche camaraderie. Ces femmes, à fleur de peau, traversent toutes les mêmes zones de souffrance, mais le fait de participer à cette retraite est vécu comme un lâcher prise, une prise de distance avec un quotidien lourd.

Après le déjeuner pendant que certaines se reposent, lisent ou dorment, nous allons marcher dans la campagne avec M. et T. qui nous expliquent qu'elles attendent beaucoup de cette retraite sans pouvoir vraiment mettre des mots sur leur attente. Elles posent des questions sur l'atelier MOI pour MOI mais n'insistent pas pour en savoir plus. Nous les sentons un peu tendues et désabusées. Elles participent depuis 3 ans à cette retraite et c'est la première fois qu'un atelier d'art et de recyclage est programmé. Bien entendu, elles font confiance aux organisatrices, mais ne sont pas convaincues de l'utilité de toutes les activités proposées. Cependant, elles sont curieuses « alors on verra ! » concluent-elles.

Nous avons mieux compris leurs réticences, en participant en milieu d'après-midi à l'atelier d'écriture animé par M. la thérapeute. Cet atelier est lui aussi nouveau dans le programme. Tout ce qui sort de leur routine les stresse et l'idée d'écrire ne serait-ce qu'une ligne sur quelque sujet que ce soit, semble hors de leur force. M. a dû s'adresser à

chacune individuellement pour les rassurer et pouvoir démarrer l'atelier.

Après le dîner : rangement et vaisselle.

Nous commençons l'atelier MOI pour MOI. Il est prévu que chacune s'installe où bon lui semble, le manoir est assez grand pour se donner cette liberté pourvu qu'elles choisissent un endroit bien éclairé et facile d'accès. En attendant nous sommes réunies pour présenter l'atelier, distribuer le matériel et répondre aux questions.

Chacune reçoit un grand sac en papier que nous devons ouvrir ensemble. Nous expliquons la manière dont l'atelier va se dérouler, une certaine discipline étant nécessaire pour que la réalisation du projet se passe au mieux et qu'elles puissent s'abandonner à leur créativité.

Nous sortons un par un ce qui est dans le sac :

- **Un porte manteau mis en forme de personne** sera la base de la personne qu'elles vont créer.
- **Une petite pelote de laine pour la tête,** je prends le temps de leur montrer comment dérouler la laine pour former le visage et comment mettre les cheveux,
- **Quarante morceaux de laine de 30 cm environ prédécoupée pour les cheveux**, mais nous leur donnons aussi **le choix de mèches de faux cheveux qu'il faudra fixer à la tête.**
- **Une paire de ciseau**x, qui s'avèrera rapidement utile
- **Des aiguilles à coudre**, libre à elles de s'en servir, la très grosse aiguille devant servir à placer les mèches de faux cheveux
- **Du fil de couture noir**
- **Quatre morceaux de tissu de 50 cm/50 cm environ pour les vêtements**

- **Quatre à cinq morceaux de tissus de différentes tailles et couleurs** prévus pour accessoiriser si elles jugent nécessaire de les utiliser.
- **Une petite pochette plastique avec des perles de verres, du fil à bijou élastique et 7 cauris** (petits coquillages)

Nous leur expliquons pour terminer comment placer les vêtements (jupes, tuniques ou pantalons), nous répondons aux questions. Elles écoutent attentivement, aucune ne semble anxieuse, au contraire elles sont souriantes et visiblement détendues.

Des questions sur l'usage des cauris :

L'utilisation des cauris s'inscrit dans les traditions africaines. En Afrique comme en Chine, il y a longtemps, les cauris étaient une monnaie de troc. Aujourd'hui un petit porte-bonheur chez certain, et un objet de culte chez les Yorubas au Nigeria, plus loin chez les Japonaises, une coutume ancienne consistait à tenir des cauris dans la main pendant l'accouchement.

Les cauris peuvent être inclus dans un collier, ils peuvent être ajoutés aux cheveux ou cousus aux vêtements. Il y en a sept dans le sac, intentionnellement car le chiffre 7 est important dans le Cosmos. 7 : chiffre spirituel raconte et correspond à la connaissance, le savoir, l'analyse et la chance, croyance que nous proposons de partager avec elles et qu'elles pourront approfondir plus tard si elles le souhaitent.

Nous distribuons des morceaux de tissus supplémentaires, libre à elles de les couper et de les ajouter à ceux qu'elles ont déjà.

Elles ne sont pas obligées d'utiliser les cauris, elles peuvent les laisser dans le sac qu'elles placeront au bout de leur table pour une autre participante qui voudrait les récupérer…

—Et de la musique ? questionnent-elles

—Il n'y aura pas de musique, installez-vous là où cela vous convient le mieux. Le silence vous aidera beaucoup à créer.

De MOI pour MOI est une méditation silencieuse.

Lorsqu'elles nous assurent avoir compris la démarche, nous les laissons travailler à leur rythme.

« Seules mes mains parlent avec moi, elles m'aident à entrer en moi et à me connecter avec mon cœur, à réguler ma respiration. Si défi il y a, il ne doit pas m'effrayer, car il a pour finalité d'aboutir à une rencontre avec une femme ou un homme qui me ressemble et que je vois très belle ou très beau, ma sœur jumelle ou mon frère jumeau. »

Bien que la table de la salle soit très grande et puisse les accueillir toutes, plusieurs se déplacent, deux demandent à aller dans leurs chambres, une va dans la cuisine, une autre s'installe sur une petite table près de la cheminée. La coordinatrice s'occupe des éclairages avant de s'installer à son tour sur la grande table près de la chef et de M. la thérapeute, elles participent toutes à l'atelier.

Lorsque nous commençons à circuler de l'une à l'autre, nous constatons que très rapidement elles sont concentrées, peu de questions, et visiblement le désir que surtout nous les laissions tranquilles.

Quand finalement l'atelier est terminé, tard dans la soirée, nous nous retrouvons autour de la grande table de la salle principale.

Il y a de l'excitation dans l'air, des sourires rescapés de l'enfance et l'impatience de raconter.

Nous proposons que l'une après l'autre chacune parle de son expérience et présente sa jumelle ou son jumeau en les nommant...

Longue et belle soirée, très animée et chaleureuse, à parler de l'expérience de la création.

« J'ai vécu cet atelier comme un accouchement seule et à mains nues. J'ai pensé à ces femmes indiennes dont je ne me souviens plus du nom qui partent seules accoucher dans la forêt. Au début j'ai cru que je n'y arriverais pas, je n'ai pas l'habitude de faire cela, j'aurais voulu avoir un modèle mais finalement cela n'aurait servi à rien. J'ai paniqué, surtout pour faire la tête et mettre les cheveux, j'ai failli demander de l'aide mais ma voix était inaudible, c'est bizarre non ? et puis si je demandais de l'aide, tout cela n'aurait plus de sens pour moi. »

P. la doyenne rit en nous présentant son jumeau qu'elle a finalement terminé, avec appréhension mais dans la joie d'être parvenue à le créer seule.

S. chante le gospel « Take me to the water » repris en chœur par nous toutes pour célébrer sa jumelle :

—Ça m'a fait du bien, je suis si heureuse.
—Je ne me suis jamais sentie aussi bien depuis longtemps avoue timidement L. en nous présentant sa jumelle.
—Je suis l'ombre, Eva est la lumière, elle vole, partout autour de moi, nous confie-t-elle dans un murmure. Eva sa jumelle porte des vêtements très sophistiqués contrastant avec sa mise à elle, très simple et plutôt neutre.

X. nous raconte une tradition des Yorubas au Nigeria : des statuettes *Ibeji* représentent des jumeaux, considérés comme dotés de pouvoirs surnaturels, bénéfiques pour leur famille. Si un des jumeaux meurt, il est primordial de fabriquer une statuette représentant le défunt pour protéger ses proches des conséquences néfastes que pourrait provoquer la séparation de son âme et de celle de son jumeau vivant. La figurine *Ibedji* est donc le réceptacle de l'âme du jumeau mort et on lui prodigue les mêmes soins qu'au vivant. Lorsque les deux

jumeaux décèdent, il est nécessaire de fabriquer deux statuettes afin que leur esprit puisse apporter bienfaits et prospérité à leur famille.

« Les ibeji sont toujours représentés par des adultes. J'ai perdu ma sœur jumelle lorsque j'avais 4 ans, j'ai l'impression de lui redonner vie aujourd'hui et de me compléter. » Visages émerveillés, leurs sourires sont complices lorsque les regards se posent sur leur réalisation !

Je ne m'enfuis pas je vole.
Comprenez bien, je vole.
Sans fumée, sans alcool.
Je vole, je vole…
Michel Sardou

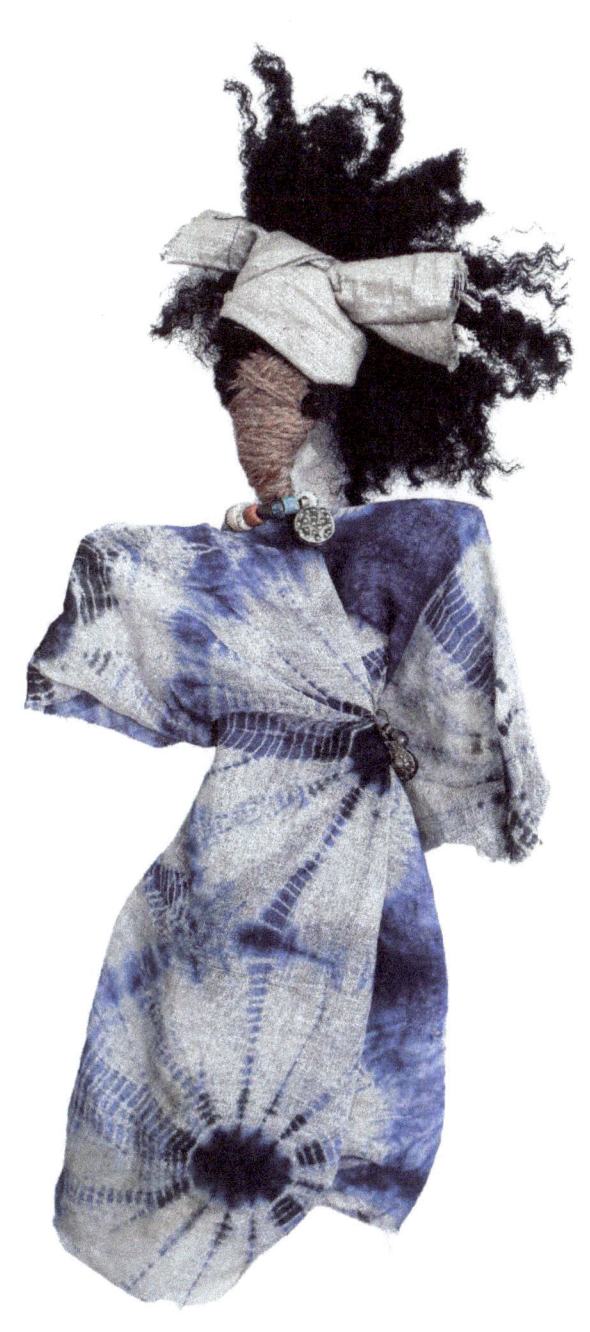

III – Le jour où j'ai décidé d'être belle... J'ai arrêté de faire le cauchemar qui bousille mes nuits depuis de nombreuses années...

« Le jour où j'ai décidé d'être belle... J'ai arrêté de faire des cauchemars... »

Nous étions avec le groupe d'adolescentes, 14-16 ans, avec lesquelles nous nous réunissions une fois par semaine depuis plusieurs mois.

Elles avaient décrété qu'elles n'étaient pas intéressées par le projet : créer des « fashion bag » à partir de paniers plastiques (ceux qui servent à conditionner des fruits rouges). Il faut enfiler des morceaux de tissus prédécoupés, en nouer le plus possible et cela de manière répétitive..., elles disaient que c'était ennuyeux. Devant leur détermination nous aurions pu arguer qu'elles n'avaient pas à refuser un atelier préparé pour elles (discussion que nous avions souvent avec elles). Nous avons choisi une autre approche et leur avons proposé le « jeu de l'histoire » :

—Une, deux ou trois d'entre vous selon le temps que nous avons à passer ensemble vont nous raconter une histoire, quelque chose de super qui leur serait arrivé. Tout en écoutant, et sans faire de commentaire, vous allez travailler sur vos petits sacs, vous verrez que ce sera vraiment cool. Donc, seule règle, vous ne devez pas interrompre l'histoire ni arrêter votre travail. Qui veut commencer ?

Un instant surprises, elles hésitent, finalement M. se lève :

—Mon histoire s'appelle : Pourquoi j'ai décidé que je suis belle

Hurlement d'encouragement des copines :

—YEAH !

—Un jour j'ai décidé que j'étais belle et je vais vous raconter pourquoi :

J'étais fatiguée de m'entendre traiter de moche et de grande balèze, à l'école, mais aussi par mes cousins et parfois par ma mère...

Toutes les nuits, depuis mes 10 ans, je fais le même cauchemar : une ombre me rend visite, elle vole au-dessus de moi, puis elle s'abat sur moi, je ne peux rien faire ni l'attraper puisque c'est une ombre. J'essaie de la pousser, je sais qu'elle est là, je la sens, mais c'est une ombre, je ne peux pas la dégager. Je suis terrorisée, j'essaie de crier mais aucun son ne sort de ma bouche. L'ombre finit par s'élever à nouveau dans les airs et disparaît. Je tremble et je n'ose pas bouger, parfois je sens que je tombe dans un puits sans fond, je tombe, je tombe... Il me faut des heures pour remonter à la surface. Lorsque j'émerge, je suis épuisée, morte de fatigue !

Un jour j'ai cru entendre l'ombre dire que j'étais moche, mais c'était impossible, les ombres ne parlent pas... Une autre fois j'ai cru à nouveau que l'ombre me parlait et me disait « Regarde toi dans un miroir tu verras, tu es vraiment moche » c'était dingue !!

Cela faisait tellement longtemps que je m'étais installée dans ma mocheté que je ne me regardais presque jamais dans un miroir.

L'ombre revenait toutes les nuits, et puis un jour, je me suis regardée dans un miroir...

Ça ne fait pas longtemps...

Comme pour s'assurer de leur adhésion, M. a vraiment pris le temps de regarder ses copines, un long tour de tables

— ... Je peux continuer mon histoire.

— Bien sûr !

Nous les sentions toutes attentives, à l'écoute, enfilant et nouant leurs morceaux de tissus.

« Pourquoi moche, qu'est-ce que ça veut dire être moche ? Qui décide de qui est moche ou ne l'est pas ? Moche, c'est par rapport à quoi ? à qui ? » reprit M.

Maintenant, j'ai décidé d'être belle : mes cheveux sont très épais et crépus et je les ai toujours laissés pousser sans m'en occuper. Je les ai brossés et peignés très fort même si cela m'a fait mal et j'ai pu me faire deux grosses tresses… »

La voix de M. est sourde et profonde, elle raconte, très calme.

« … J'ai longuement regardé mon visage, je n'ai plus de boutons ma peau est lisse, quant à mon nez oui il est épaté, je trouve qu'il va bien avec mes grands yeux, pas de gros yeux comme dit ma cousine Rita, j'ai de grands yeux, de longs cils et je n'ai pas besoin d'épiler mes sourcils. »

Nous observons les mains de ses copines qui s'activent sur les petits paniers.

« Si mes yeux avaient été gros, ils m'auraient peut-être permis de distinguer qui était cette ombre dans mes cauchemars, mais non, mes yeux ne sont pas assez gros, ils sont juste comme deux grandes et jolies amandes, ils sont d'un brun très foncé, presque noir. Ma bouche est assortie à mon nez, je dis cela parce que mes lèvres sont charnues, je les aime beaucoup surtout depuis que j'ai lu dans un magazine qu'il y a des stars qui font des opérations pour faire grossir leurs lèvres et avoir des *lèvres gourmandes… gourmandes* pour *croquer la vie*… oui, je vais *croquer la vie* ! Aujourd'hui je suis belle, je rencontre le visage que le miroir me renvoie, je n'ai plus peur de le regarder mon visage. Oui, ces deux grosses tresses me vont vraiment bien et me font une jolie tête. »

Elle sourit en continuant son histoire.

« Je suis grande, trop grande pour mon âge dit ma mère, j'ai 15 ans maintenant mais c'est vrai que depuis l'âge de 10 ans, j'ai toujours été la plus grande de la classe. »

J'avais alors des petits seins, ils sont toujours petits. Je crois qu'un jour l'ombre a dit quelque chose sur mes seins : *qu'ils étaient ronds comme des pêches.* C'est idiot ça non ?

Oui, vraiment idiot !!! Ce cauchemar me terrorisait, remonter à la surface m'épuisait tellement qu'au réveil je ne me souvenais plus de rien, je transpirais tellement que j'étais trempée !

Maintenant que je suis belle, je peux me regarder, mon miroir me montre un corps normal, de longues jambes, ni grosses ni maigres, normal quoi ! Qui a osé dire que j'étais trop moche ? Mon corps est comme mon nez, comme mes lèvres, il est fort, il est vivant, je le regarde et aujourd'hui je sais que je suis belle !

Maintenant, je vais continuer à regarder mon corps. Comment ai-je fait pour ne pas voir comme il est beau et fort ?

Vous savez quoi ?! Depuis que je suis belle, je ne fais plus cet horrible cauchemar, l'ombre s'est barrée... je crois que l'ombre s'est évaporée... »

Elle s'arrête et observe ses copines qui ne la regardent pas et s'activent sur leur panier maintenant, impatientes d'attacher tous les morceaux, deux sont en larmes, personne ne dit rien... M. conclut avec un grand sourire :

— Les filles, aujourd'hui je suis belle et c'est vachement important, basta ! les cauchemars... »

— M. Tu es belle et ton histoire est SUPER !!! » Dit S. sa meilleure amie, qui se lève et la serre dans ses bras.

Aucune autre n'a souhaité parler pendant les quarante minutes qui nous restent, elles s'activent sur leur « fashion bag » et ne font aucun commentaire quand nous mettons la musique de Manish Vyas (*Water Down the Gange*) qu'elles nous ont dit un jour aimer beaucoup. M. s'est elle-aussi mise à son sac, elle semble sereine...

Qui n'a pas encore subi de malheur ne parle pas.
Proverbe rwandais

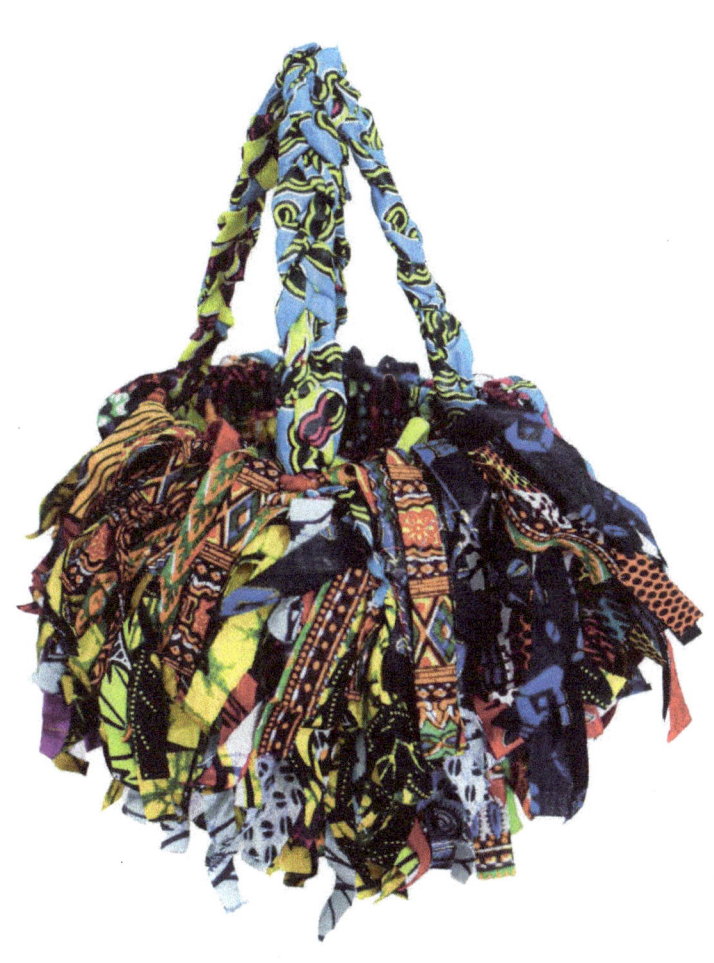

IV – Atelier masques

Dans le cadre d'ateliers offerts par l'entreprise à son personnel.

Cela semble une boutade mais après « l'Atelier traders » de New York et « l'Atelier de la brigade des cuisines » d'un restaurant très chic de Cusco au Pérou, pouvoir donner la possibilité à un groupe d'hommes, de femmes, ou de transgenres de récupérer de l'énergie, juste entre soi pourquoi pas ?

Le Projet Colibri, ce sont des moments de détente méditative pour tous, et si certains univers de travail réunissent des individus du même genre, pourquoi pas, nous nous adaptons.

Nous avons abordé le sujet avec les « supers machos » péruviens rencontrés à Cusco, ils ont convenu que c'était amusant et sympathique. Avoir une activité manuelle juste entre hommes, leur a permis de se relâcher complètement et en tous les cas ils n'ont pas eu à être dans un jeu de séduction quasi automatique dès qu'ils sont en présence de femmes !

À New York, il nous est demandé de proposer au pied levé un atelier de détente pour un groupe de cadres (dans le milieu de la haute finance) en situation de grand stress à la suite d'une charge énorme de travail pendant une période d'intense activité.

Nous avons accepté avec de l'appréhension et un peu d'inquiétude car nous n'avions pas eu vraiment le temps de nous informer sur les participants auxquels nous avions à proposer l'atelier. La seule information que nous avions eu lors de la sélection de notre atelier avait été : « Financiers en crise », ce qui pour nous ne voulait pas dire grand-chose.

Nous effectuons des ateliers partout où nous sommes invités dans le monde, auprès de femmes en détresse, d'enfants des rues, d'écoliers de tous niveaux mais jamais dans les milieux financiers, une première…

Le lieu où se déroulait l'atelier et le nombre de participants nous ont été fournis par SMS la veille, tard dans la soirée. Le Projet Colibri : « pour les situations d'urgence », pourquoi pas ?

Choix du projet : un masque à décorer avec des petits morceaux de tissus de différentes formes et de différents motifs et couleurs, le tout à travailler dans un rythme ralenti.

Faire une sélection, poser la colle sur le masque et coller ensuite en empiétant les morceaux les uns sur les autres :

« Calmer le rythme, recoller des morceaux. » Tout un programme !

Dans l'urgence, il nous a fallu travailler avec le matériel dont nous disposions : des masques en papier mâché prêts à être décorés, une variété de tissus africains à découper, une grande quantité de DVD récemment récupérés et du laçage en plastique de plusieurs couleurs et un peu de documentation avec plusieurs photos de masques Éléphants Bamiléké du Cameroun.

Le nombre de participants : minimum 15 maximum 20 ce qui signifiait préparatifs et matériels pour 22-23 personnes !

Et nous voilà un après-midi d'octobre au 20ème étage d'un immeuble new-yorkais dans une grande salle naturellement éclairée par de grandes baies vitrées, le tout imprégné d'une belle lumière d'automne. De longues tables placées en carré nous permettant d'évoluer à l'intérieur du carré avec des chaises confortables pour les participants.

Il nous avait été demandé d'arriver une demi-heure avant le début de l'atelier. Nous étions accompagnés de P. notre jeune stagiaire, très excitée par cette nouvelle aventure.

Nous avons installé le matériel, et discuté avec la responsable en communication, notre interlocutrice, celle-là même qui avait sélectionné notre projet, immédiatement conquise.

Projet qu'elle trouvait simple et efficace et auquel elle souhaitait aussi participer.

Les messieurs sont très ponctuels. Tous dans la quarantaine.

Un regard rapide sur le matériel posé sur les tables et sans préambule, ils nous interpellent.

« Alors comme ça on va recycler ? » Cela semblait les amuser. Ils avaient tous un badge avec leur prénom inscrit dessus mais ont tenu néanmoins à se présenter l'un après l'autre. John, Peter, Henry et les autres…Comme dans un jeu.

Un téléphone a sonné…. Court instant de tension.

Infraction à une règle que nous imposons et que nous signalons lorsque nous acceptons d'effectuer un atelier : pas de téléphone (ni déplacement pour appeler ou réceptionner un appel pendant toute la durée de l'atelier).

Celui dont le téléphone a sonné sort pour répondre. Il nous explique à son retour qu'il attendait cet appel important. La responsable communication prend alors la parole calmement, elle explique qu'elle sera prévenue en cas d'urgence s'il faut joindre l'un des participants et que bien entendu elle les préviendrait immédiatement, puis elle les invite à se relaxer :

« Éteignez vos portables. Détendez-vous et profitez ! »

Murmure de l'ensemble qui a apprécié l'intervention. Ce qui a pu alléger leur frustration d'avoir à se passer de leur outil de vie et de travail. Nous apprécions aussi qu'ils « jouent le jeu » afin que ce temps d'atelier soit une expérience que nous souhaitons simple, complète et belle pour chacun d'entre eux.

Nous nous réservions néanmoins la possibilité de reparler de l'incident à la fin de l'atelier s'ils le souhaitaient.

Le sourire de la responsable en communication, la bonne humeur enjouée de « P » notre stagiaire qui les questionne sur leur travail ont très rapidement détendu l'atmosphère.

Nous avons commencé à leur expliquer ce qu'ils auraient à faire, et les conditions dans lesquelles se dérouleraient l'atelier, avec pour finir la possibilité pour chacun de se présenter à nouveau en racontant l'expérience de création du masque.

« Vous avez une heure et demie pour décorer votre masque et utiliser les CD pour ajouter des oreilles en vous inspirant des masques Éléphant de la tribu Bamiléké du Cameroun). Oubliez vos montres, laissez le temps couler, posez chaque morceau de tissu sur votre masque sans laisser le moindre espace vide en superposant les morceaux, choisissez vos morceaux avant de mettre de la colle sur le masque, collez et recommencez autant de fois que nécessaire, ne couvrez pas les yeux. »

Nous proposons des notes du *Oud* d'Anouar Brahme, ce qui instaure le silence des participants.

Nous sommes dans un lieu très particulier hors de New York où des Messieurs en cravate sont penchés sur un masque en papier mâché et collent avec un pinceau des petits morceaux de tissus colorés. L'image est hors de la réalité comme s'il s'agissait d'un autre monde, loin de la très « business is business » New York City, et des dollars de Wall Street où chaque minute représente des sommes d'argent gagnées ou perdues.

Nous accompagnons des messieurs qui ne font plus partie de cette réalité. Ils évoluent à cet instant précis dans la dimension Projet Colibri dans laquelle ils demandent comment créer des oreilles avec des DVD et des morceaux de tissus prédécoupés. Des cadres très supérieurs qui rient,

jouent et s'interpellent en plaçant les masques sur leur visage lorsqu'ils ont terminé.

—Regarde-moi... Regarde ce que j'ai fait...
—Le mien, je vais l'offrir à ma fille.
—Nous avons tous terminé.

Comment savez-vous exactement le temps qu'il nous faut pour décorer ce masque ? Question sans réponse. Nous adaptons nos ateliers au temps qui nous est imparti. Nous ne sommes pas dans la performance ni dans la course, sans le vouloir vos mains vous coachent, et vous êtes alors les maîtres de votre temps.

Nous les questionnons :

Qu'est ce qui est le plus important ? Terminer votre masque montre en main ? Ou bien apprécier le temps pendant lequel vous l'avez fait ? Les deux ? Nous répond-on, Alors pas de souci, tout s'est passé exactement au rythme de votre méditation.

Nous poursuivons :

Ce qui est important c'est de s'assurer que l'atelier se déroule de manière à permettre un lâcher prise pour chacun, une respiration, une méditation et puisque nous sommes plusieurs réunis sur un même projet, nous vous donnons aussi un temps pour partager, échanger. Il n'y a pas de compétition, si vous le souhaitez, la parole est à vous.

Nous notons plusieurs de leurs remarques, toutes pour la plupart tournent autour du fait qu'ils ne sont pas des artistes, qu'ils n'auraient jamais imaginé qu'ils feraient ce qu'ils ont fait « comme des gosses » dans leur métier, dans leur vie, ça c'est du superflu. Partager un verre ou deux pendant le « happy hour » en fin de journée avec les collègues à la rigueur, s'écrouler dans un canapé en rentrant chez soi, puis se réveiller très tôt pour repartir sur une journée de course aux chiffres : tout cela fait partie de leur quotidien pratiquement six jours sur sept et il n'est pas question ici de s'en plaindre.

— Et vous, demande H., aviez-vous des exigences vis-à-vis de nous, et de notre travail ?

— Exigences, n'est pas le mot. Certes nous tenons à ce que vous respectiez les horaires préalablement fixés, et comme vous avez pu le remarquer, que votre portable soit éteint. Nous ne sommes pas là pour évaluer ce que vous faites. Nous souhaitons intervenir le moins possible dans le processus de création. À partir du moment où vous démarrez l'atelier, nous veillons simplement à ce que la rencontre se passe bien.

— La rencontre ?

— La rencontre avec vous-même, le créateur que vous êtes ! Sourire.

— Deux heures sans téléphone, sans sms, sans écran et sans être sur le qui-vive et sans s'en inquiéter, cela relève du miracle pour moi, a fait remarquer L.

Ils ont tous acquiescé.

Nous aurions aimé prendre une photo de ces visages détendus presque enfantins, nous le leur avons dit et cela les a beaucoup fait rire...

— Ne dites pas à nos femmes ce que nous venons de faire s'il vous plait, elles nous croient traders !!! Je parcours les pages financières des revues que je reçois ou auxquelles je suis abonné en ligne. Quand j'étais plus jeune j'adorais les romans d'aventures et les bandes dessinées, je ne me souviens pas depuis combien de temps je n'ai pas lu autre chose que ces pages financières, je n'ai matériellement pas le temps de lire autre chose, impossible ! Du jogging tous les jours, heureusement... Alors imaginer passer une heure à coller des bouts de tissus sur un masque et que cela me fasse du bien, cela semble être une folie... J. âgé de 40 ans.

La responsable communication nous a expliqué que ce genre d'atelier est difficile voire impossible à mettre en place. Ils ont bien sûr plusieurs séminaires dans l'année proposés par le comité d'entreprise, mais l'emploi du temps fluctuant de certains cadres financiers permettait difficilement de s'organiser et de toutes les façons, ils se devaient de toujours donner la priorité à des séminaires de formation ou à des déplacements professionnels. Elle n'en revenait pas, car bien que l'atelier du Projet Colibri n'ait pas été imposé, il avait éveillé beaucoup de curiosité.

Nous les avons remerciés pour leur participation.

Alors ces 15 messieurs en chemise blanche et cravate se sont levés comme un seul homme et ont applaudi.

Rencontre improbable du Projet Colibri, une première ! Voici le matériel nécessaire :

- Un masque préformé en papier mâché
- Un pinceau, 1 petit verre en papier pour de la colle liquide
- Une paire de ciseaux
- Des morceaux de tissus pré-coupés
- Quatre CD Une vingtaine de morceaux de tissus prés coupés en 1cm/50cm
- 50cm de laçage en plastique

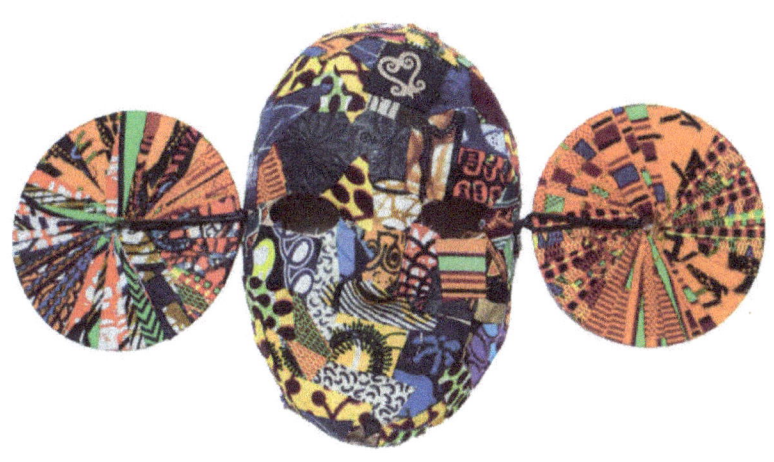

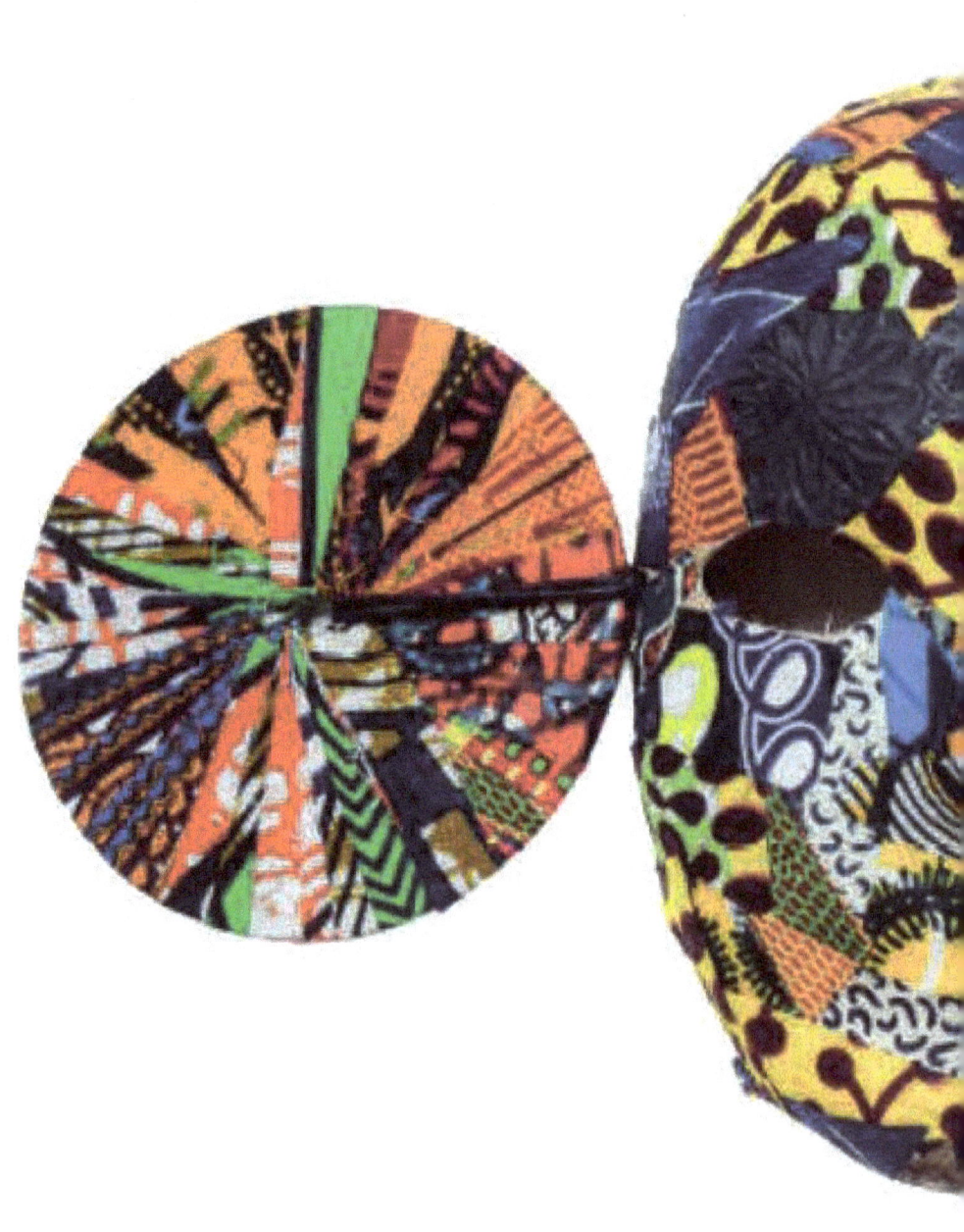

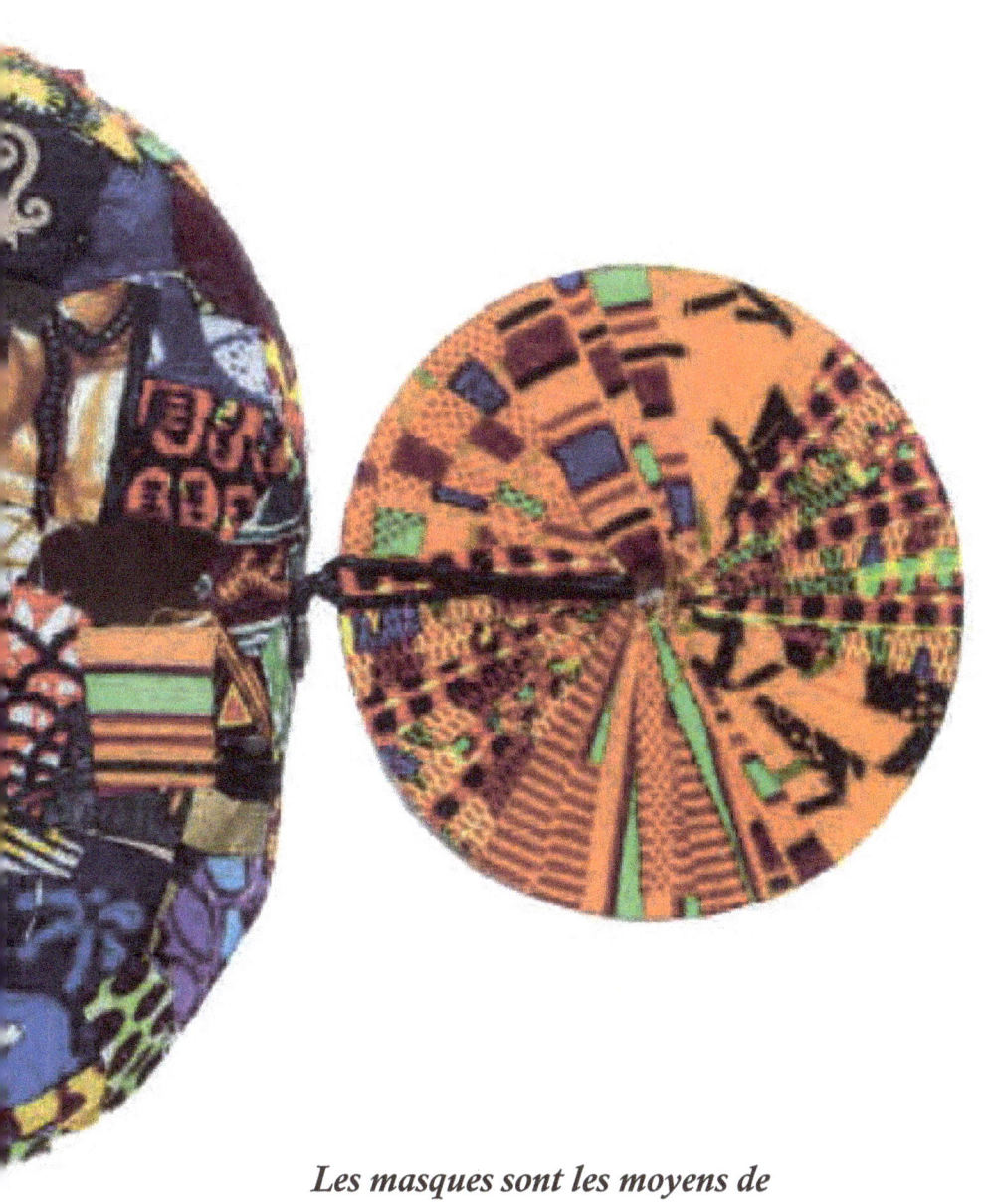

*Les masques sont les moyens de
transmission de quelque chose
qui nous dépasse.*
Amadou Hampâté Ba

V – Atelier Hommes – Brigade des cuisines

Bien que la demande nous ait été faite deux jours avant la date de l'atelier, à Cusco les choses nous ont semblé moins compliquées qu'à New York à mettre en place. Sans doute avions nous moins d'appréhension et comprenions mieux le travail qu'effectue la brigade des cuisines.

Dans le cadre d'une tournée générale avec les Alliances Françaises au Pérou, nous avons passé une semaine à Cusco, superbe ville des Andes péruviennes. Deux jours avant notre retour à Lima, nous avons été invités à assurer un atelier pour la brigade des cuisines de l'hôtel où nous logions. C'était plutôt sympathique ce qui a tout de suite éveillé notre curiosité et nous avons accepté avec plaisir.

La directrice de l'hôtel désirait offrir un de nos ateliers aux cuisiniers de l'hôtel qui avaient travaillé d'arrache-pied tout ce mois de juillet et la saison touristique était loin d'être terminée pour eux... L'hôtel était superbe et possédait aussi un très grand restaurant qui était plein tous les soirs.

Nous avons consacré deux soirées à préparer des petits personnages avec les quelques porte-manteaux souples et les accessoires rescapés de nos ateliers de la semaine sur différents sites. Nous avons eu en plus une journée de balade pendant laquelle nous comptions trouver et acheter des tissus andins.

Cet atelier par les circonstances et le profil des participants nous faisait lui aussi sortir de notre zone de confort. Dans les deux cas, l'atelier « financier » et celui-ci, les participants vivaient un rythme professionnel intense. La brigade des cuisines travaillait non-stop quotidiennement. Dans cette ville très touristique, l'hôtel et son restaurant étaient non seulement très fréquentés mais jouissaient d'une réputation gastronomique à tenir face à la concurrence.

La direction nous avait installés dans un salon surplombant l'hôtel ce qui nous a fait sourire et penser qu'être encore plus en hauteur à Cusco (3400m tout de même...) ne posait de problème à personne !!!

Vingt messieurs dans l'ensemble assez jeunes, certains moustachus, nous regardaient avec une certaine malice. Ils se sont installés à des petites tables d'écolier. Ils ont d'abord été curieux de connaître nos origines, alors le simple fait de mentionner Cameroun a fonctionné comme une clé magique : pour délier les langues au Pérou dire le mot Cameroun égale football. Les exploits des « Lions indomptables » camerounais sont semblent-ils connus partout dans le monde (du football !) et les Péruviens sont de grands passionnés de football. Quelques semaines auparavant, nous étions à Huanchaquito en bord de mer près de Trujillo. Surprise, les gamins des rues, avec lesquels nous avons passé une après-midi, connaissaient les noms de tous les joueurs de l'équipe de football camerounaise évoluant dans des équipes internationales. Ils connaissaient aussi les noms de ceux des équipes des coupes du Monde de 1990 et 1994. Avec la Brigade, la conversation a donc démarré sur ce sujet passionnant, et nous avons pu fièrement faire une digression en parlant des joueurs de l'équipe de France, après tout championne du monde en 1998 dont nous connaissions quelques noms et quelques exploits. Bonne entrée en matière. Pour le coup, il y a eu moins de malice dans leurs regards. S'y connaître en football, c'est qu'on est vraiment sérieux !

Alors sur ce constat imparable, nous leur avons présenté le projet, en faisant valoir le fait qu'ils allaient créer un personnage qui serait à la fois péruvien et un peu camerounais s'ils le souhaitaient ! Nous avions mis une sélection de tissus africains et péruviens dans les kits que nous leur proposons, libre à eux de choisir.

Quarante minutes sont consacrées à la création de leur personnage et les vingt minutes suivantes à une conversation de groupe pour échanger autour de cette activité. Nous avions en face de nous des regards attentifs de personnes habituées à suivre des directives et à être immédiatement réactives.

Ils ont donc écouté tranquillement les explications. Ils étaient manuels nous ont-ils fait remarquer. Nous leur avions demandé d'éteindre leurs portables et d'éviter les selfies pendant la durée de l'atelier, aucun commentaire.

Ils semblaient heureux de ce break, prêts à jouer le jeu, et à relâcher le rythme. Ils se connaissaient bien, et se sont amusés en début d'atelier, en plaisanteries bon enfant en comparant le matériel proposé à chacun, tissus, bouts de laines, perles...

Nous avions soigneusement choisi le mot « personnage », ils nous ont dit qu'ils acceptaient de participer à cet atelier parce que personne de l'extérieur n'était là pour les observer.

« Si cela vous pose un problème, vous êtes libres de ne pas être là », la remarque les a fait rire, pour eux il n'était pas question de rater cette expérience !

« Ne vous inquiétez pas. Les Péruviens aiment parler. Nous sommes curieux et honorés. »

Réponse quasi unanime.

Le sujet était clos et très rapidement le silence s'est installé. Nous avions mis la musique du Zimbabwe d'Oliver Mtukudzi (2), musique relaxante et dansante et certains ont commencé à bouger en suivant le rythme sur leur chaise tout en étant complètement absorbés par leur création.

Quelqu'un est venu chercher le chef et lorsqu'il est revenu un quart d'heure avant la fin de l'atelier, il a demandé s'il pouvait s'isoler pendant que nous discutions pour terminer son personnage.

Discussion :

Les premières remarques présentent tout d'abord un étonnement, notamment sur le temps pour créer :

« Je pensais que je n'aurais pas le temps de terminer mais je me suis aperçu que même en prenant mon temps pour tout faire, j'allais avoir le temps ! »

Sur le fait de créer :

« Je ne pensais pas en être capable » plusieurs d'entre eux ont l'ont également évoqué. Nous leur avons fait remarquer combien nous étions impressionnés par leur créativité et le soin qu'ils ont mis dans leur travail. Ils ont bombé le torse en disant que les Péruviens étaient de grands artistes, ce que nous ne demandions qu'à croire.

Avec des perles africaines, et des cauris, l'un d'entre eux s'était fait un bracelet nous disant que ces perles étaient introuvables à Cusco et qu'il allait faire des jaloux. Il s'était en effet, appliqué à enfiler ses perles ! D'autres nous dirent qu'ils allaient en faire autant n'ayant volontairement pas utilisé les perles et les cauris pour leur personnage.

Lorsque la directrice est venue les chercher, le chef a dit qu'il souhaitait au nom de sa brigade nous inviter à dîner le soir même, pour nous remercier de « ce moment magique » qu'ils venaient tous de vivre.

Nous ne regretterons jamais d'être montés si haut pour entendre cela.

Leurs rires étaient empreints de gratitude, nous donnant la conviction que cet atelier était un véritable événement pour eux et qu'il leur avait offert un voyage dans un pays dont eux seuls, individuellement, connaissaient les paysages.

Pour être saint,
il faut avoir mangé.
Proverbe Ful
Cameroun

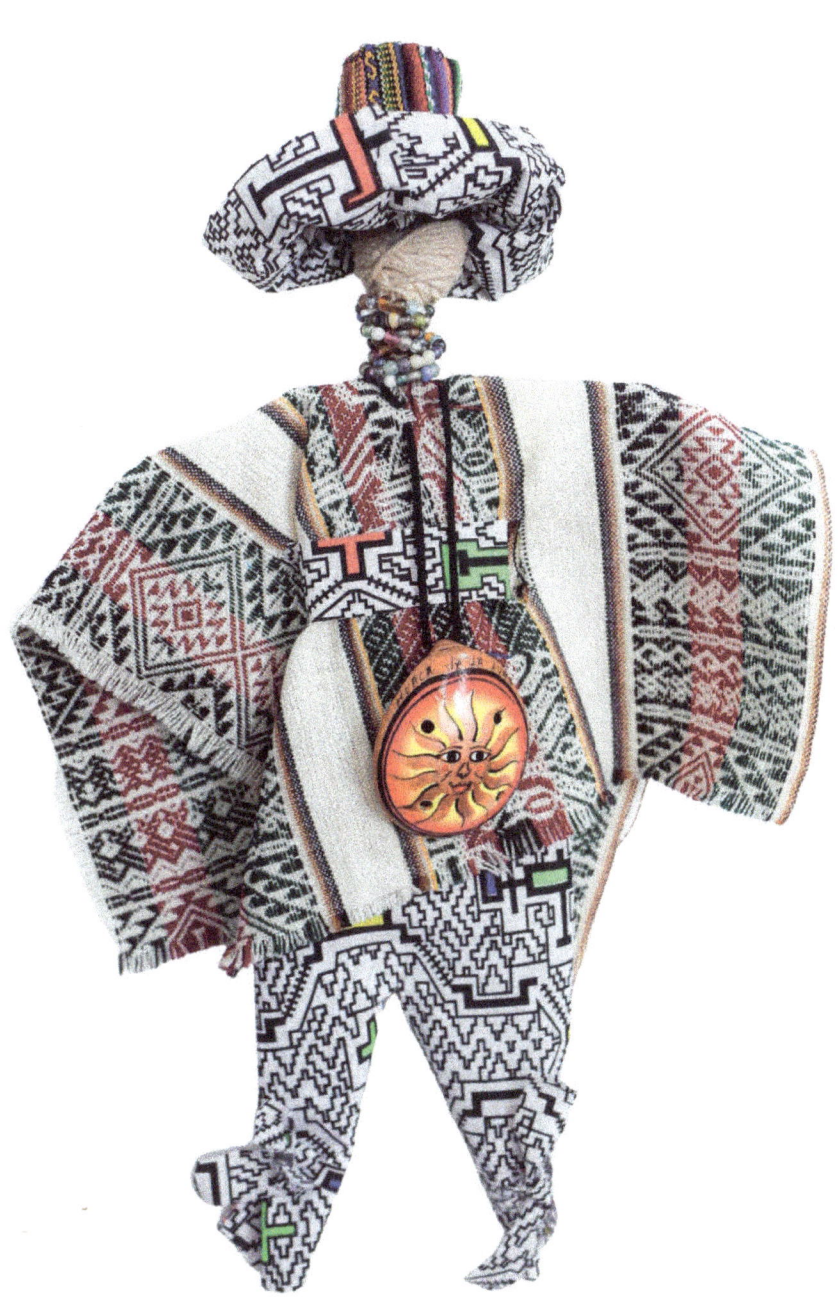

VI - Atelier de développement professionnel
Avec les enseignants

Il y a quelques années, un spot publicitaire passait régulièrement sur plusieurs chaînes de télévision américaine mettant en scène un père demandant à son fils de trois ans la permission de prendre un congé maladie. Une voix off répondait alors qu'un père n'avait pas le droit de prendre un jour de congé maladie. Nous sommes tentés de faire un parallèle avec la situation des enseignants, du moins dans les attentes que les familles et la société ont parfois vis-à-vis d'eux.

Ce dont parlent majoritairement les professeurs des Écoles (enseignants d'école primaire) que nous rencontrons c'est de leur stress : une sensation d'épuisement qu'ils ont de temps en temps. En résumé une impression de ne pas en faire assez ou de trop en faire pour des résultats difficilement mesurables et parfois aléatoires face à des objectifs fixés.

Calmer ce stress peut être aussi lié au poids de la responsabilité morale et éthique d'un métier à hautes responsabilités dans une société qui évolue avec des enfants qui eux aussi évoluent dans une époque à laquelle ils s'adaptent plus ou moins bien. Les parents sont souvent peu disponibles pour leurs enfants.

Parlons aussi du règne d'internet et des réseaux sociaux accessibles même aux très jeunes. Un enseignant nous confie qu'il s'est fait traiter de « vieux-schnok » par ses élèves parce qu'il ne connait pas « twitter », un second nous fait part de sa consternation en entendant une conversation entre deux élèves de maternelle à propos de leur page Facebook.

— Quand je pense qu'il est hors de question que j'en ai une ! Je fais comment pour aborder le sujet avec eux... ?

— Qui sommes-nous dorénavant et que devons-nous faire ? Interroge une autre enseignante.

Le stress s'est accumulé, visible et palpable.

Où et comment trouver les ressources pour continuer à bien faire son travail dans un monde dont nous maîtrisons mal l'évolution et dans lequel paradoxalement des réponses sont attendues de la part des enseignants, des maîtres, des professeurs... ? Comment gérer la relation avec des parents surbookés, ces enfants « surmédiatisés » et une administration qui jongle entre les exigences du Département d'Éducation et les nouvelles normes pédagogiques ? Nous sommes bien loin de l'image d'Épinal du siècle passé du maître fort de son pouvoir, de son intégrité et de ses connaissances.

35 enseignants nous ont rejoint pour une journée de séminaire.

Nous proposons un projet pendant lequel des groupes de cinq enseignants vont occuper le bureau des élèves : Ils vont créer des personnages en inventant une histoire, celle de « Mademoiselle Plastique »

Nous : « Qu'est-ce que vous voyez ? »

Les enseignants : « Des porte-manteaux. Qu'est-ce que nous devons en faire ? »

Nous : « Il va falloir créer des messieurs et des dames avec des vêtements faits de sacs plastiques, différents types de papiers ou des morceaux de tissus. »

Tous les matériaux étaient sur une grande table, et nous avions aussi préalablement demandé aux enseignants d'amener avec eux toutes sortes d'accessoires qu'ils aimeraient ajouter à leurs personnages.

Avant de commencer, ils durent d'abord s'organiser et se partager les matériaux. Un peu de confusion teinté d'agacement.

Certains nous diront à la fin du séminaire :

« D'habitude pour les séminaires de développement professionnel tous les kits et le matériel dont nous allons nous servir sont prêts pour nous, afin de ne pas perdre de temps. »

« Nous le savons, aujourd'hui nous vous donnons l'opportunité de choisir et de partager. Tous ces éléments sont différents, il vous a fallu vous organiser pour que chacun ait exactement ce dont elle (ou il) avait besoin... Est-ce que prendre le temps pour partager et se concerter sur des choix à faire pour que chacun soit bien est une perte de temps ? Comme vous pouvez le constater, tout s'est bien passé... »

Chacun a dû créer :

- Une demoiselle Plastique
- Une demoiselle ou un monsieur Papier
- Un couple M. et Mme Plastique
- Une madame Tissu

Lorsque Mademoiselle Plastique apparaît avec visage et cheveux, et habillée avec des sacs plastiques, l'histoire des grands changements dans la vie de Mademoiselle Plastique peut alors commencer...

Transmission de créativité, d'une table à l'autre, d'un groupe à l'autre, par gestes, certains exhibent leur dernière réalisation. Une véritable ambiance de classe d'adolescents excités. Créer cette série de personnages a bien entendu plusieurs objectifs que l'enseignant découvre au fur et à mesure des réalisations.

Détente et *amusement*, car après le premier personnage : l'enseignant/étudiant n'est plus en terrain inconnu, il sait faire, il peut améliorer son travail ajouter de la fantaisie, le

processus de répétition n'est pas vécu comme une perte de temps, il est une part de l'apprentissage.

La répétition, la patience pour ce qui va suivre, trouver du plaisir à faire, en ayant la capacité d'être encore plus créatif.

Plaisir lorsque ces personnages commencent à prendre forme l'un après l'autre, ou simultanément selon la manière dont chaque groupe travaille. Ensemble, chaque groupe commence à écrire l'histoire de ces dames et messieurs Plastique.

Une histoire pour la classe autour des questions environnementales, avec leurs 5 personnes mises en vedette par leurs vêtements.

Voici une des histoires écrites lors de l'atelier par un groupe d'enseignants de Cours élémentaires 1 et 2.

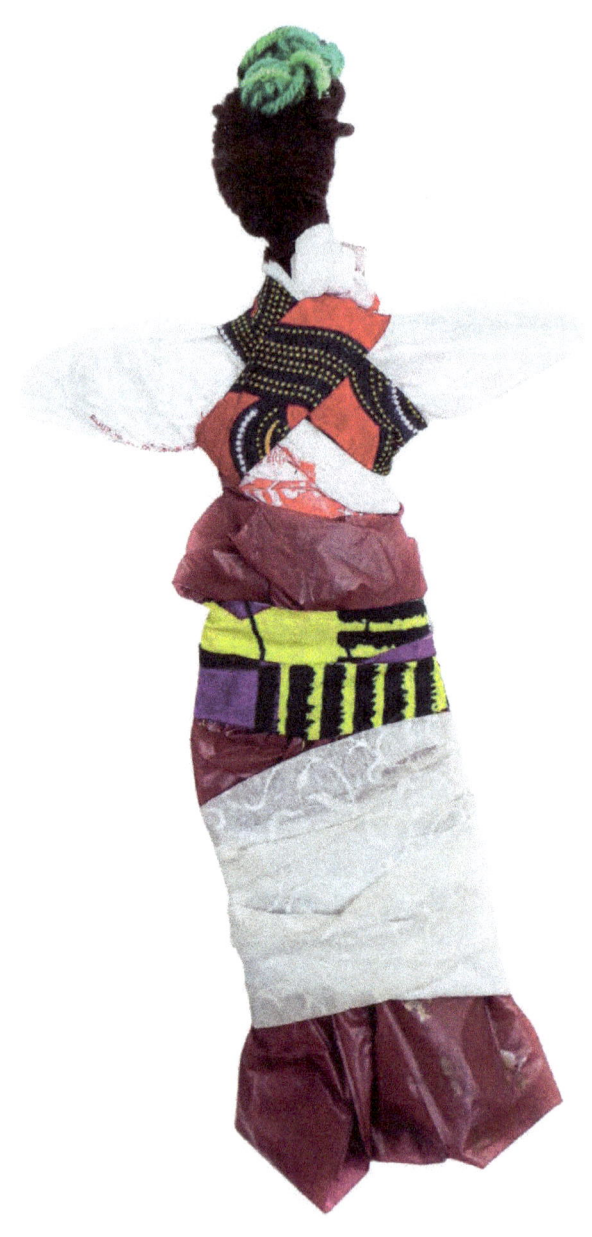

Mademoiselle Plastique

L'Histoire de Mademoiselle Plastique

Tous les jours, cela devient de plus en plus difficile pour Mademoiselle Plastique de trouver des sacs plastiques pour se fabriquer de nouveaux habits.

Aujourd'hui, elle est invitée à une fête et elle veut trouver des sacs plastiques de différentes couleurs pour se fabriquer un beau costume. Elle se précipite dans les magasins où elle a l'habitude d'aller, mais elle obtient toujours la même réponse :

— Nous ne donnons plus de sacs plastiques.

— Mais depuis quand ? » s'affole- t-elle. Et est-ce que cela va durer longtemps ?

Pour avoir des réponses, elle va rendre visite à son amie Mademoiselle Papier, qui semble très triste et lui dit que les seules choses qu'elle trouvera maintenant ce seront des sacs en papier brun, très laids.

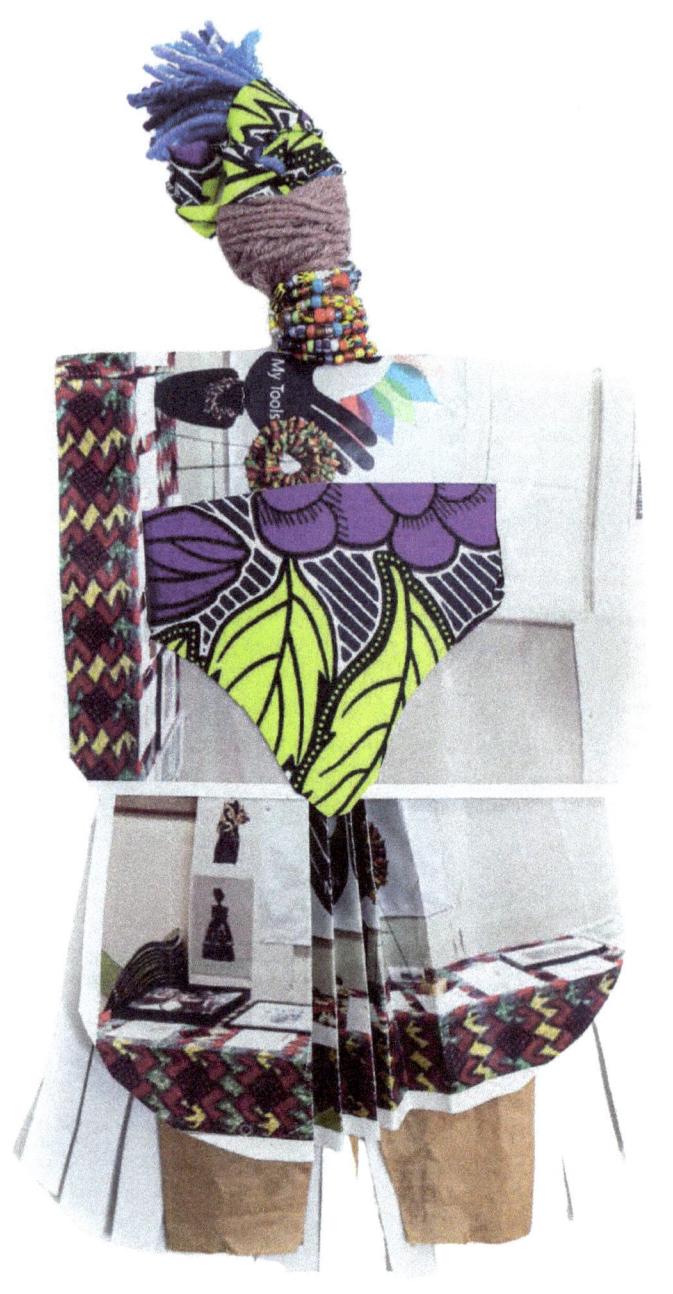

Mademoiselle Papier

— Je ne trouve plus de beaux papiers pour mes vêtements. Heureusement il y a encore des journaux et des magazines, mais j'ai entendu dire qu'on allait arrêter de les produire pour sauver les arbres et les forêts et pour préserver l'air que nous respirons.

— Je ne comprends pas. Il n'y a pas d'arbres ou de forêts impliqués dans la fabrication de sacs plastique ? répond Mademoiselle Plastique presque soulagée.

— Je sais que le papier c'est à cause des arbres et des forêts dont les humains ont besoin. Pour le plastique c'est encore plus grave car le plastique des sacs que nous trouvons dans nos magasins est fabriqué à partir de pétrole donc il n'est pas biodégradable.

— Ça veut dire quoi biodégradable ? Vas y raconte !

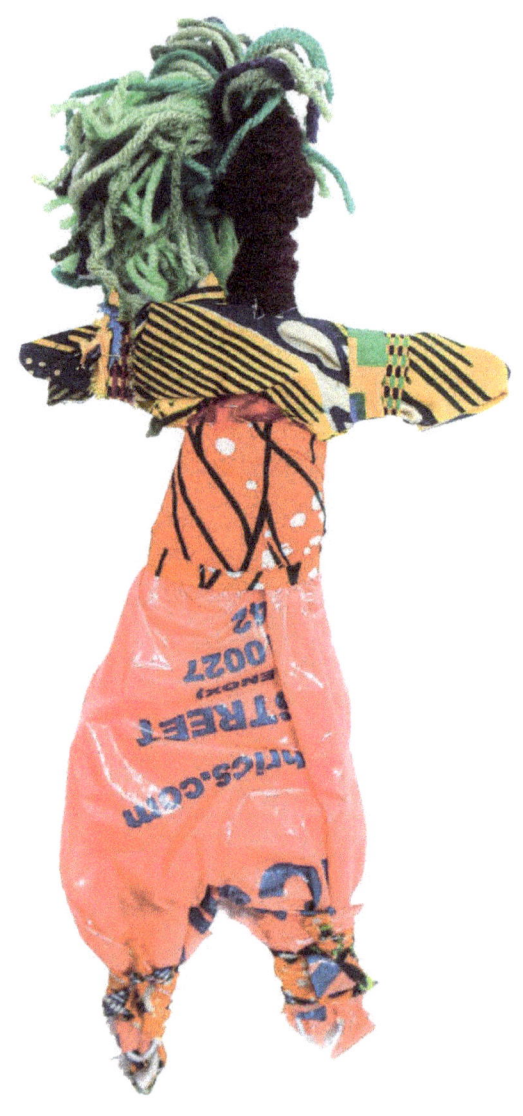

Monsieur Plastique

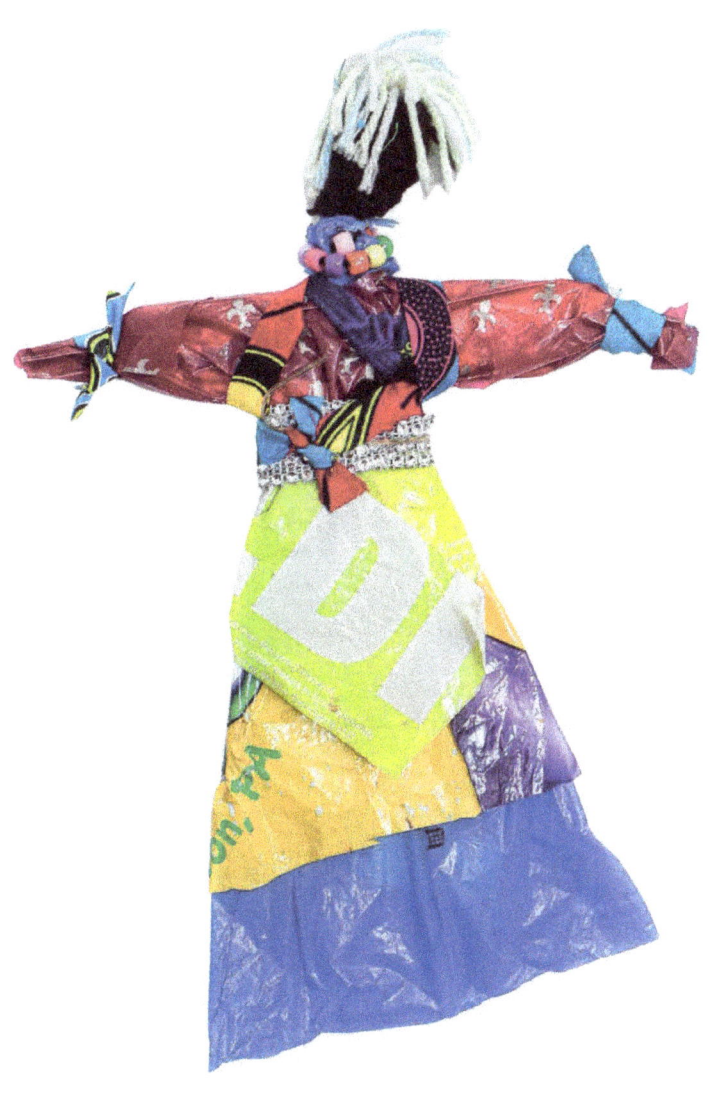

Madame Plastique

Madame Papier commence alors à parler d'alertes mondiales, du changement climatique, des niveaux de CO2 dans l'atmosphère, du 7ème continent de plastique - des choses absolument inconnues pour Mademoiselle Plastique qui n'y comprend rien et qui reste bloquée sur le fait qu'elle a une soirée importante et qu'il lui faut des vêtements neufs. En désespoir de cause Madame Papier qui néanmoins veut l'aider lui dit :

— Écoute va voir Monsieur et Madame Plastique, je sais qu'ils ont des réserves de sacs plastique et peut être sauront-ils mieux t'expliquer. Je reconnais que tout ce que je te dis doit te sembler ennuyeux et insensé.

Mademoiselle Plastique court donc rendre visite à la famille Plastique.

Monsieur et Madame Plastique sont des personnes très sympathiques et très concernées par leur environnement. Ils savent que ce n'est pas facile de tout changer en un seul jour mais depuis plusieurs mois, ils utilisent de moins en moins les sacs plastiques qui leur restent de leur ancienne vie. Ensemble, ils essaient de convaincre Mademoiselle Plastique. Patiemment, ils lui expliquent ce que signifie *biodégradable* et pourquoi le plastique est mauvais pour l'environnement, comment il participe au réchauffement climatique et à la destruction de la planète Terre. Ils lui parlent de ce continent de plastique qui s'est formé dans l'océan Pacifique et qu'on appelle maintenant le 7ème Continent de Plastique.

— Je vais donc aller vivre dans le 7ème continent de plastique, déclare alors Mademoiselle Plastique.

Le couple Plastique la regarde consterné et découragé. Comment expliquer à cette jeune personne les conséquences de la multiplication du plastique que l'on trouve partout (pas seulement sous la forme de sacs plastiques) et les terribles

conséquences sur la pollution des océans menacés de voir disparaître leur faune ?

— Et puis, peux-tu imaginer que le 7$^{\text{ème}}$ continent de plastique a maintenant une superficie de 1,6 millions de km^2 soit un peu moins de la moitié du continent européen ? Avec les courants marins, les plastiques se transforment en petites particules, que les poissons et les oiseaux prennent pour de la nourriture et mangent. Tu vois, tu ne pourrais même pas récupérer des morceaux pour t'habiller !

C'est urgent, il faut que cela s'arrête car d'autres continents de plastique sont déjà en train de se former, sans compter toutes les montagnes de détritus qui s'élèvent dans plusieurs pays à travers le monde.

*Ce qui compte,
ce n'est pas le simple fait que nous ayons vécu.
C'est la différence que nous apportons
à la vie des autres
qui déterminera le sens de la vie
que nous menons.*

Nelson Mandela

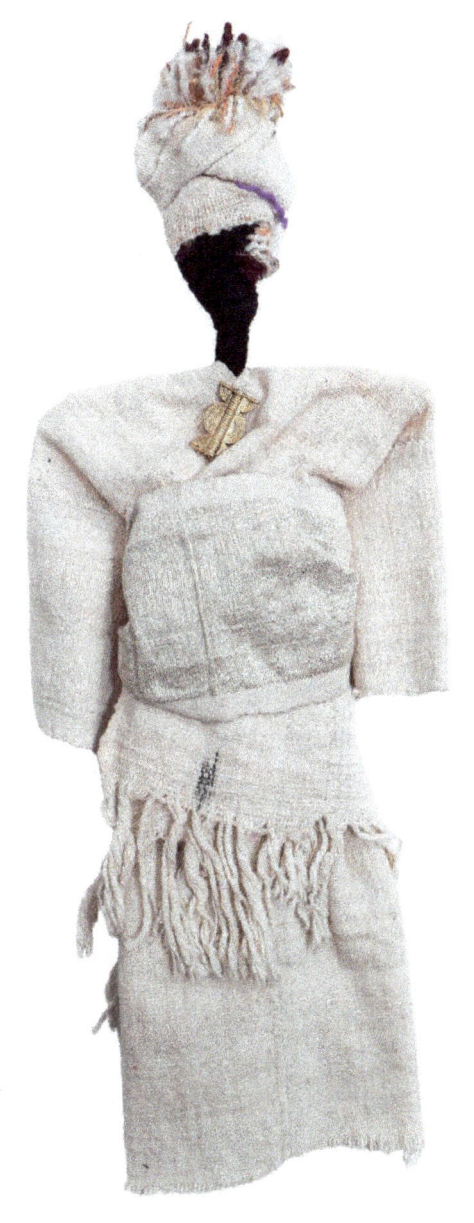

Madame Tissu

Agacée, Madame Plastique va alors rendre visite à Madame Tissu, une dame très élégante unanimement reconnue par tous pour ses connaissances et son charisme. Parce qu'elle est belle et élégante et parce qu'elle la regarde avec bienveillance, Mademoiselle Plastique l'écoute sagement. Madame Tissu lui raconte qu'elle a un studio de couture où elle peut venir coudre des vêtements en soie, en lin et d'autres fibres naturelles, qu'elle peut y aller dès maintenant pour avoir une jolie robe prête pour sa soirée.

...soie, lin, et fibres naturelles... Impressionnée, Mademoiselle Plastique n'ose pas questionner.

— Je suis occupée et toi tu veux avoir une belle robe pour ce soir, alors au travail ! Je t'invite à revenir me voir dès demain. Je t'enseignerai toutes les fibres naturelles qui te permettront de te coudre de jolis vêtements. Si tu veux, amène tes amies. C'est très important de savoir toutes ces choses. Tu comprendras mieux quels sont les effets désastreux du plastique sur notre environnement

Elle lui sourit gentiment et continue :

— Ce n'est pas facile à comprendre d'un seul coup. Ne t'inquiète pas, lorsque tout cela sera bien clair pour toi, tu pourras à ton tour l'expliquer à d'autres.

A la fin du séminaire, les 7 groupes nous parlent de ce qui a été important pendant la journée. Les messages pédagogiques ont été entendus. Ils notent en plus plusieurs autres points :

- L'impression gratifiante d'avoir pris du temps pour soi, d'avoir pu faire une pause.
- La tension est tombée, créer ces personnages c'est comme une part d'enfance qu'ils se sont réappropriés.
- Inventer une histoire les a beaucoup amusés, c'est un véritable bol d'air frais et elle a pu augmenter l'estime de soi.

Cette journée a été vécue comme un arrêt du temps que l'exaltation de la découverte de sa créativité a rendu très particulière. Il a été si facile de se faire confiance. Cette opportunité qui leur a été donnée de travailler sans instructions préalables d'abord ressenties comme un handicap, s'était transformée en véritable défi pour donner vie à des personnages... Mademoiselle Plastique, Madame Papier, Madame et Monsieur Plastique et Madame Tissu ! Chacun repart avec ses personnages et son histoire, libre à chacun de s'en servir pour illustrer de futures leçons, continuer à créer de nouveaux personnages et écrire une nouvelle histoire...

VII – Un apprentissage joyeux

« Bonjour, je parle français » introduction à l'apprentissage du français avec des élèves de cours élémentaire.

Apprendre une langue, c'est faire de la place pour tout ce qu'on ne sait pas et qu'il faut aborder avec humilité et curiosité, tout en éprouvant la joie de la découverte.

Nous travaillons avec de petits groupes dans une école primaire de Manhattan. Nous avons divisé une classe de 20 en 2 groupes que nous voyons simultanément. Nous encourageons d'ailleurs les uns et les autres à utiliser les mots appris en français ou en espagnol lorsqu'ils se retrouvent ensemble. En effet, la stimulation est alors plus forte car ils ont l'impression de connaître des mots que les autres ne connaissent pas. Le défi est de se souvenir de ce ou de ces mots, même en « baragouinant » le reste de la phrase. Avoir réussi à mémoriser c'est le début du savoir et cela provoque une forte émulation chez l'apprenant dans l'apprentissage d'une langue nouvelle.

1 - un sac, avec tout le matériel à recycler pour créer des « personnages » qui vont s'animer afin d'appeler les mots, et amener les enfants à des situations qui nécessiteront de plus en plus de mots jusqu'à développer du vocabulaire.

Il y a dans ce sac, des morceaux de laine, des morceaux de tissus de différentes tailles, du fil élastique, des perles, trois ou quatre porte-manteaux mis en forme, 2 ou 3 rouleaux de papier toilette et 1 petite bouteille plastique. Il y a dans ce premier kit tout le matériel nécessaire pour trois après-midis où nous apprendrons :

- les différentes parties du visage
- les différentes parties du corps
- les différents membres d'une famille

Ces marionnettes vont prendre vie pour permettre d'avancer dans l'acquisition du vocabulaire, nous les utiliserons aussi

pour rencontrer les membres d'une famille traditionnelle : les grands parents, les parents, les enfants, l'oncle, la tante et les cousins. Il sera demandé aux apprenants d'être très créatif, car bien entendu en utilisant des matériaux à recycler les grands et les petits d'une même famille prennent vie avec des matériaux de base différents. Les enfants vont créer en utilisant des rouleaux de papier toilette, les cousins et cousines avec de toutes petites bouteilles plastiques, les oncles et tantes avec des bouteilles plastiques plus grandes, dans chaque nouveau mot, dans chaque nouvelle phrase qui surgira, les mains des enfants sont impliquées, elles « créent » le mot avant de le nommer.

2 - Premier kit, nous créons une personne, un homme, une femme à toutes les étapes de la création, nous devons parler et répondre par une petite phrase :

— Qu'est-ce que tu veux faire ?

— Je veux faire la tête.

« Maintenant qu'est- ce que tu vois ? »

« Je vois la tête »

Après une première « personne » il ou elle répétera les mêmes étapes en mots pour créer la seconde « personne » avec différents matériaux puis une troisième.

Chaque set correspond à deux ou trois semaines d'apprentissage, 45 minutes par séance deux fois par semaine.

Le temps que nous prenions pour créer participe à notre apprentissage. L'acquisition de la langue se fait patiemment, chaque mot se reçoit comme un cadeau. Pendant nos conversations, les mêmes mots sont répétés non pas de manière ennuyeuse mais chaque fois sous une forme nouvelle, en parallèle au travail des mains et à chaque étape nous jouons.

Il n'y a pas de précipitation, pas d'urgence, les mots nouveaux se découvrent au fur et à mesure que nous créons, nous ne voyons pas le mot tant que nous n'avons pas créé, le mot « cheveux » par exemple vient lorsque nous avons posé nos morceaux de laine sur la tête, alors seulement à ce moment-là il nous appartient de les nommer « cheveux ». Nous prenons possession du mot « cheveux ».

— Qu'est-ce que tu fais ?

— Je fais la tête.

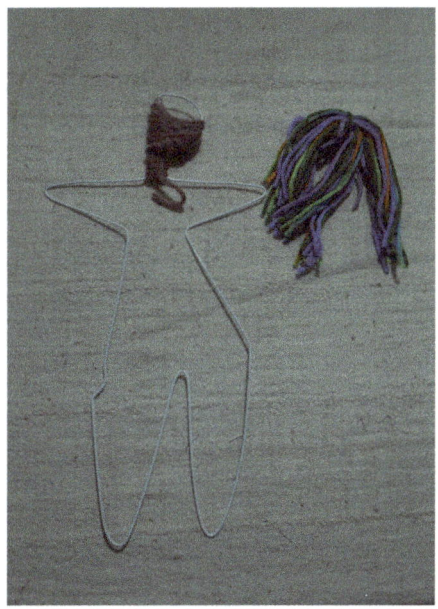

— Je fais les cheveux.

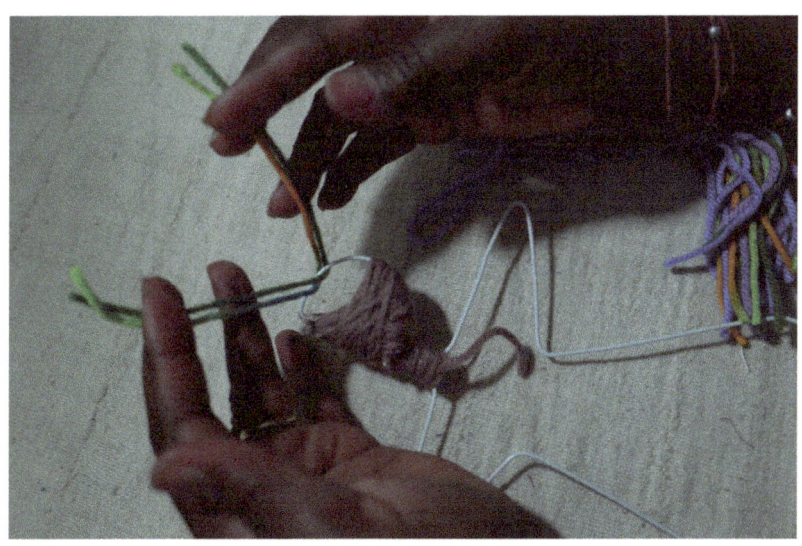

— Je vois les cheveux.

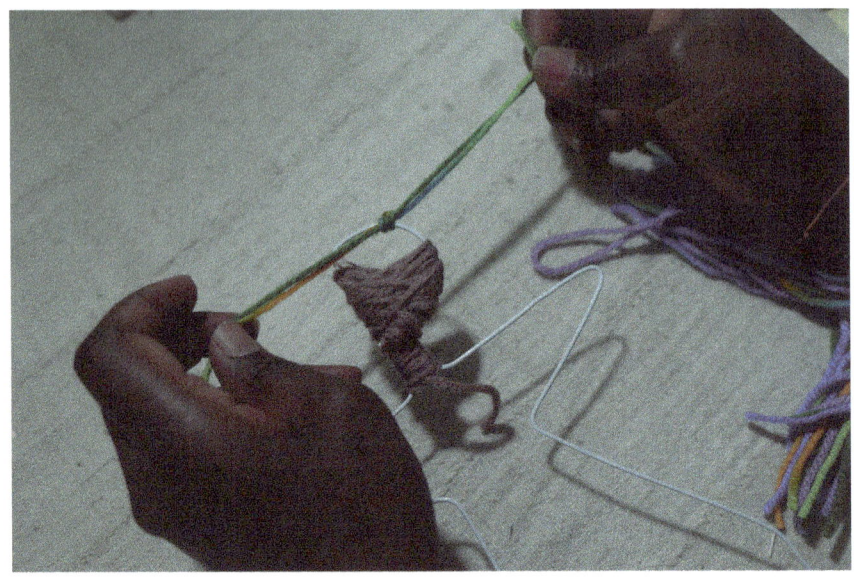

— Qu'est-ce que tu vois ? Je vois la tête, je vois les cheveux.

Quelle que soit la langue étudiée, nous suivons la même progression. Nous créons, nous nommons.

Je fais la tête

J'ai fait les cheveux

J'ai fait le cou

J'ai fait les bras

J'ai fait le corps

J'ai fait les jambes, les pieds.

Les mots vont et viennent, nous sommes debout au milieu du groupe, nous sommes dans l'apprentissage du français, nous entrons dans le cercle, nous saluons.

— Bonjour.

Tous répondent : « Bonjour. » Il y a toujours le silence du temps de création, les mains ont besoin de cet espace vide de tout bruit, mais lorsque nous leur posons les deux questions,

— Qu'as-tu fait ?

— Qu'est-ce que tu vois ?

Les langues se délient impatientes, parfois tous ensemble ou juste une seule voix mais, il n'y a plus de silence.

Avant la fin des 45 minutes passées ensemble, il y a eu des rires lorsque l'un des enfants prend l'accent français comme entendu à la télévision, ou lorsqu'il y a beaucoup de « charabia » pour tenter de raconter une histoire avec les mots nouvellement appris.

Tous sans exception ont retenu les sept mots « clés » de la leçon du jour : la tête, les cheveux, le cou, les yeux, le nez, la bouche, les oreilles.

– **Prendre le temps** : le temps de la création.
– **Privilégier le jeu** : nous faisons danser nos marionnettes, nous dansons ensemble.
– **Provoquer le rire** : en mimant ce que nous voyons mais que nous ne pouvons pas encore nommer, nous mimons ce que nous ne savons pas dire jusqu'à ce que nous puissions utiliser à bon escient les mots que nous venons d'apprendre.
– **S'amuser** dans la répétition : nous en sommes au visage, pendant ces jeux, d'autres mots vont se découvrir. Ce ne sont plus sept mots mais huit, neuf, dix, onze mots qui s'imposent pour compléter ceux que nous connaissons déjà : les sourcils, les cils, les joues. Et voilà ! Sans l'avoir cherché, nous avons ajouté onze mots dans notre boîte à trésor ; et demain, ou la semaine prochaine, il faudra à nouveau faire parler ces mots.

Pour terminer une séance créative, nous racontons une petite histoire en français en nous servant de notre marionnette et parfois nous nous arrêtons à la recherche d'un mot que les apprenants sont censés connaître, alors sans que cela leur soit demandé, ils complètent la phrase avec le mot qui manque.

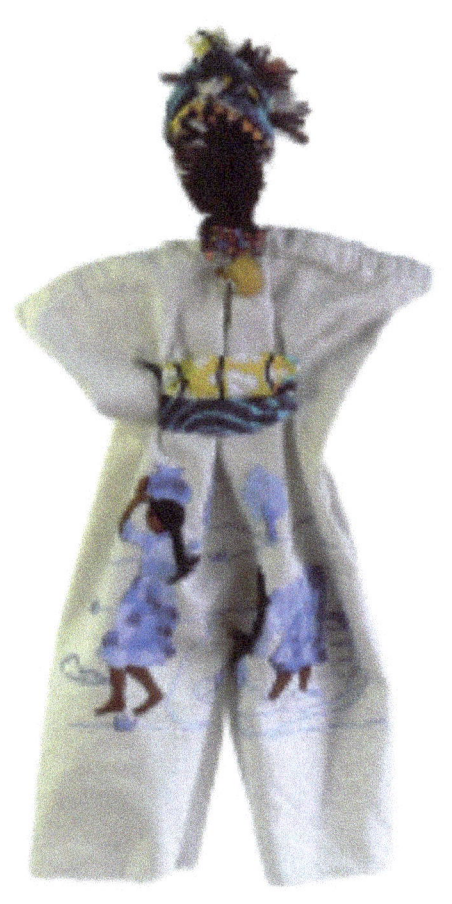

Début de la pandémie

Le message du Projet Colibri

« La possibilité de se distraire est un élément important pour faciliter cette transition vers le retour à la vie. »

2020, le nouveau virus Covid-19 bouleverse le monde. En ces temps étranges où l'éloignement social est la nouvelle norme, il est important de contribuer à notre échelle et d'apporter des changements durables dans notre société pour sauver notre planète – à l'image du Colibri de la légende Amérindienne qui transporte une goutte d'eau pour stopper le feu.

Voici donc un nouveau défi créatif pour nous aider à préserver notre sens humain de solidarité : l'atelier proposé vise à établir un mouvement mondial qui pourra améliorer la qualité de notre vie, en redonnant une utilité à ce petit objet appelé « bouteille plastique ». Nous faisons une pause, pendant laquelle les mains retrouvent leur rôle premier : recycler et recréer. Avec une simple bouteille en plastique sorties de nos poubelles, nous allons créer une poupée spéciale – une « Madame Chiffon » :

- En utilisant pour l'habiller tout ce que nous pouvons trouver à recycler dans nos maisons (journaux, vieux bouts de tissus, de laine, perles, etc...).

Tout le monde peut faire une « Madame Chiffon » : adultes, enfants, seul ou à plusieurs. Utilisons ce temps d'arrêt pour (re)créer. Amusez-vous, détendez-vous avec ce projet de création sur lequel d'autres à travers le monde travaillent aussi. Une fois terminé, envoyez les photos de votre « Madame Chiffon », nous les exposerons toutes à un moment donné, pour célébrer la vie.

En effet, quoi de plus insignifiant que ces petites bouteilles plastiques présentes dans notre vie quotidienne, nous les avons retrouvées au cours de nos voyages. Elles sont partout dans le monde, sur terre et dans les océans, certains en font

un business pour récupérer quelques centimes, car elles servent aussi à contenir des produits qui sont vendus sur des marchés. Au Pérou elles contiennent des graines, en Afrique de l'huile de palme et puis un jour elles se retrouvent dans des décharges publiques en Indonésie, en Inde ou à Madagascar. Quelque temps avant cette pandémie, nous avions proposé avec l'Alliance Française de Trujillo à un des deux grands centres commerciaux de la ville (Le Real Plaza) un atelier recyclage afin de sensibiliser aux problèmes environnementaux les personnes venues faire des courses, le samedi après-midi.

Une petite bouteille d'eau en plastique à moitié ou complètement vide est si vite oubliée n'importe où dans le centre commercial...

Pour ce faire, nous avons installé des tables et des chaises au milieu du centre commercial sur lesquelles nous avons disposé quelques paires de ciseaux, de la colle, des morceaux de tissus, des papiers journaux ou des magazines. Les participants à l'atelier devaient venir s'asseoir avec une bouteille d'eau en plastique dont ils avaient préalablement bu le contenu. L'atelier se déroulait de 13h à 17h.

Cet après-midi-là, plus d'une centaine de personnes, parents, enfants, jeunes gens, se sont succédés et ont créé leur *Madame Chiffon*.

Nous nous souvenons de cette petite fille de 9 ans qui est arrivée chargée d'un grand sac plastique :

« J'ai nettoyé le mall » nous a-t-elle dit très sérieusement en nous montrant tous les « *trésors* » qu'elle avait ramassés en se promenant à travers le centre commercial. Ce qui lui donnait le droit de monopoliser pour elle seule une grande table pour créer sa *grande Madame Chiffon*.

Parlons aussi de cette grand-mère, qui n'a pas bougé de tout l'après-midi penchée sur sa *Madame Chiffon* et qui nous a demandé :

« Qu'est-ce que nous ferons la semaine prochaine ? » Quelle tristesse de lui répondre que nous étions juste de passage pour une après-midi, elle qui découvrait une manière ludique de recycler et d'occuper une partie de son samedi.

Que dire de cette soixantaine d'enfants âgés de 10 à 12 ans à qui nous avons proposé le projet des « Madame Chiffon » et qui n'ont pas cessé de sourire durant toute la durée de l'atelier... un vrai rayon lumineux qui a éclairé notre journée de travail. Cela se passait dans une école d'un quartier pauvre de Matara au Sri Lanka.

Certes nous vivons une période particulière, où la distance sociale (1,50 m à 2 m est la nouvelle norme à respecter. Pour nous, il est important de rester spirituellement connecté à défaut de pouvoir se toucher. Les photos et les témoignages des personnes qui ont réalisé une *Madame Chiffon* nous sont parvenus de France, du Pérou, du Japon, du Sri Lanka, des Maldives, du Sénégal, de Manhattan, de Brooklyn et du Queens (New York).

Créer une Madame Chiffon marche à suivre :

Pour vous préparer à créer votre « Madame Chiffon » assurez-vous d'avoir le matériel de base ; journaux et/ou magazines, une bouteille d'eau en plastique vide, des ciseaux, de la colle blanche, ou même un bâton de colle, du scotch, des morceaux de tissus, des crayons de couleur, toutes sortes de perles, paillettes et strass. Si vous avez des feuilles de papier de différentes couleurs ou même du papier d'emballage cadeau, tout cela peut vous être utile... Soyez créatifs même dans la diversité des différents matériaux... Créativité est le mot d'ordre. Maman et/ou papa peuvent aider, c'est une activité à faire ensemble. Les adultes peuvent confectionner leur propre « Madame Chiffon » à partir d'une bouteille en plastique vide ou simplement assister leurs enfants.

Projet : (ré)utiliser une bouteille en plastique pour créer votre *Madame Chiffon.*

C'est un moment privilégié : partout en France, au Pérou, au Japon, au Sri Lanka des enfants et adultes vont travailler simultanément sur le même projet et ainsi nous rappeler que tous ensemble, nous sommes le monde, nous sommes unis...

Très important : envoyez une photo de vos poupées une fois terminées à myhandsmytools@gmail.com

1. De même, le projet peut aussi se faire à partir du rouleau de papier toilette Froisser une grande feuille de journal ou de magazine dans ses deux mains jusqu'à former une petite boule.

2. Envelopper la boule dans une autre page de journal ou de magazine et y ajouter une partie de filetage.

3. Incorporez le filetage à votre bouteille. Faites-le en tournant lentement sans écraser la bouteille qui doit garder sa forme.

4. Pliez votre feuille de papier journal ou magazine pour former une robe. Coupez selon les tailles indiquées 9 = 23 cm de large, 8 = 21 cm de haut, coupez au milieu la taille nécessaire pour passer la tête.

Maintenant que la tête a été posée, enfiler la robe : il est temps désormais d'être créatif. Penser à ajouter des cheveux. À dessiner ou créer un visage. Ajouter des bras, utilisez tous les matériaux que vous voulez pour faire de votre poupée une *Madame Chiffon* très spéciale !!!

Quelques témoignages

« Activité partagée en famille qui permet de tisser des liens entre les générations. Pour moi, il s'agissait de réaliser la poupée la plus simple possible mais élégante et d'utiliser des matériaux du quotidien (filtre à café, bout de nappe, fleurs du jardin et mes bijoux) Finalement, un moment de détente et de plaisir ! »
Odette C. *Inspectrice des Écoles* Alençon – France

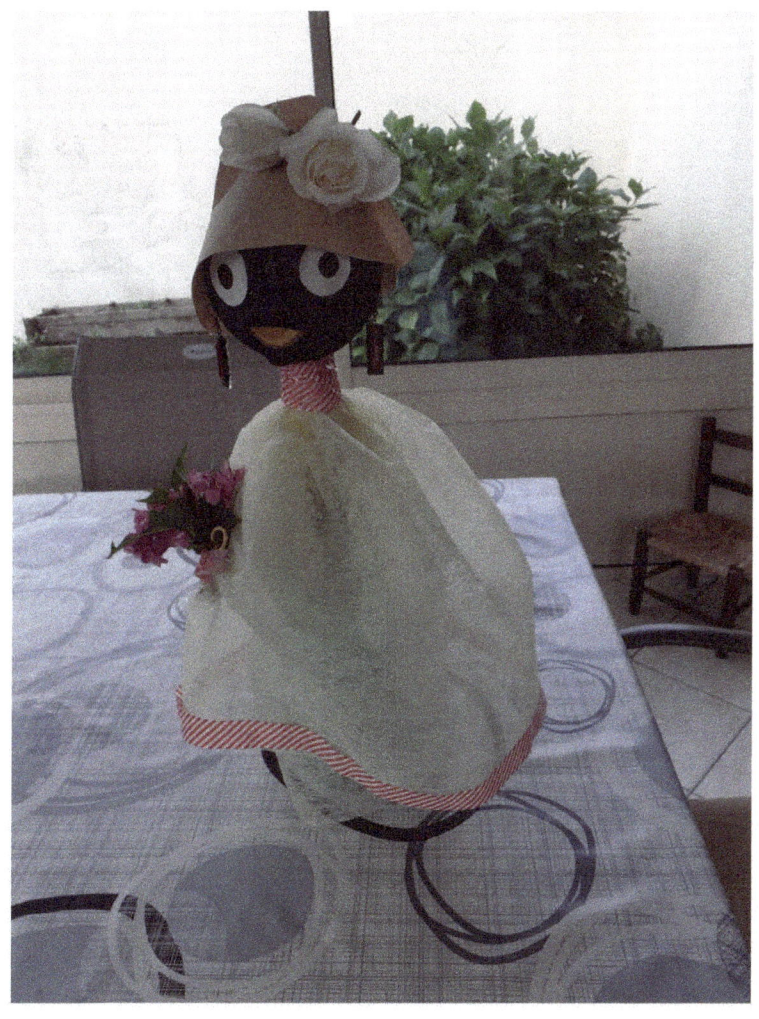

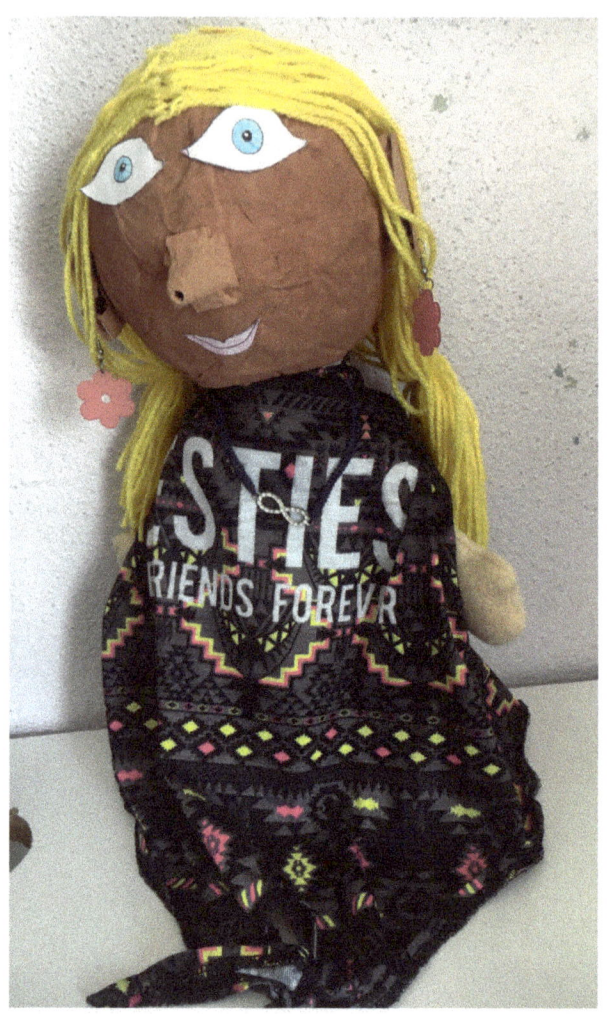

Maxence M. *Ecolier de CM1*

— Friends for Ever, inscrit sur le tissu dont il s'est servi.
Dampiris – France

Aurore W. Dakar – Sénégal, *professeur de sciences*

— J'ai adoré être enceinte et enceinte de jumeaux...ma poupée baisse la tête ...regarde son ventre... Promesse de joies de partage de rires et de câlins avec ces deux petits êtres en formation... Bleu car nous aimons tous cette couleur ... Des hirondelles car j'espère que mes jumeaux reviendront toujours vers leur premier nid. Voilà... Que de choses dans cette poupée...

Dialogue entre Inès W. 6 ans et sa sœur Adèle W. 4 ans
Paris – France :

— Super ! on va fabriquer une poupée !
— Comment peut-on faire ses bras et ses jambes ?
— Dans un livre j'ai vu que pour le corps on prend une bouteille.
— Et la tête ?
— On va demander à maman !
— Y a qu'à lui mettre des habits de poupée.
— Oui, comme ça elle sera belle !

Le Projet Colibri

Yenna B. *institutrice,* Ecole Montesorri Colombo – Sri Lanka

Grâce à ces bouteilles plastiques nous avons passé une après-midi de rires et de créations mes enfants et moi.

Début officiel de la pandémie

Mars 2020, début officiel de la pandémie Covid-19. Une des écoles dans laquelle nous intervenions régulièrement depuis le début de l'année scolaire 2019-2020 nous propose d'inclure le Projet Colibri dans son programme d'enseignement en ligne.

Certes nous étions tiraillés entre diverses informations : les directives du Département d'Éducation, les nombreuses restrictions et les tâtonnements de l'administration des établissements scolaires. Ces derniers cherchaient des solutions pour que les enfants puissent recevoir un enseignement optimal et bien qu'il nous ait été difficile d'indiquer clairement nos souhaits tant sur la manière de travailler que sur une rémunération adéquate, nous avons accepté, heureux de pouvoir accompagner des enfants.

Le Projet Colibri a donc fait partie pendant les deux derniers trimestres de l'année scolaire 2020 du groupe des « Spécialistes » (Sport, Théâtre, Sciences, Musique, Espagnol, Art) d'une école primaire dans laquelle nous avons pu continuer à travailler avec les trois classes de CE2, et les deux classes de maternelle que nous rencontrions régulièrement depuis le mois de septembre.

Comme beaucoup sans doute à cette époque notre expérience du télé enseignement était assez limitée, surtout nous n'avions pas anticipé les lourdeurs d'un emploi du temps, dans lequel nous allions nous trouver engagé.

Les 20 à 30 minutes de réunion de travail du groupe des Spécialistes n'étaient qu'un début tous les matins à 8h ! Très rapidement, outre une réunion hebdomadaire avec tout le personnel de l'école et de la directrice, le personnel d'encadrement avait aussi mis en place pour les élèves et parents désirant joindre un enseignant du groupe des « Spécialistes », un « bureau Zoom » de quarante-cinq minutes, quatre matinées par semaine.

Pendant ces quarante-cinq minutes, nous devions « recevoir » parents ou (et) élèves pour répondre à leurs questions. Le vendredi matin nous rendions visite à une classe entière selon un calendrier préétabli pour une brève discussion avec les enfants et leurs enseignants sur toutes sortes de sujets. Il était difficile derrière l'écran de faire parler les enfants, alors nous leur racontions une petite histoire et parlions de ce que nous avions fait pendant la semaine, souvent sur une note comique pour les faire rire.

Parmi les autres tâches, nous avions une importante mission : téléphoner aux familles d'une classe qui nous était assignée chaque semaine. Les appels étaient à organiser comme nous le souhaitions pendant la semaine (avec néanmoins le contrôle informel du personnel d'encadrement, organisé en un groupe de six à sept personnes responsables de l'administration que nous nommions le *Leadership* lequel surveillait étroitement nos commentaires). Les huit à dix appels par jour aux familles se multipliaient parfois lorsqu'il fallait répondre aux questions de certaines familles nous obligeant à les rappeler plusieurs fois ou lorsque nous tombions sur des messageries de personnes qu'il fallait rappeler si elles ne répondaient pas à nos messages. L'un des objectifs étant de pouvoir parler aux enfants et documenter Google Drive, le plus clairement possible sur leur situation.

Nos projets d'art et de recyclage devaient être soumis au Leadership avant d'être postés aux enfants le vendredi à 3 heures, ceci pour nos deux classes de maternelles et les trois classes de CE2. Les enfants découvraient les projets le lundi matin et devaient nous les soumettre réalisés le vendredi matin.

Nos recherches pour préparer les projets nous prenaient énormément de temps car nous tenions à nous assurer qu'ils offriraient à ces jeunes enfants des moments de détente quel

que soit le moment où ils choisiraient de les réaliser pendant les quatre jours qui leur étaient donnés. Une fois le projet terminé, ils devaient envoyer une photo via Google Drive ou bien directement à notre adresse électronique créée par l'école. Nous avions aussi proposé l'option d'envoyer les photos sur notre téléphone portable, ce qui semblait simplifier la vie de certains parents.

Au vu de tout ce qui était demandé à tous, élèves, enseignants et parents, le démarrage n'a pas été un long fleuve tranquille. Au fur et à mesure des contacts, nous découvrions les difficultés des uns et l'amertume de beaucoup, cette situation était inédite. Comment faire sans aucune référence pour s'ajuster ? À qui se plaindre surtout ?

L'école s'activait pour fournir le matériel informatique nécessaire à chaque famille qui en avait exprimé le besoin. Une cellule informatique avait alors été mise en place, elle était disponible sur rendez-vous autant pour les enseignants que pour les familles pour répondre à tous les problèmes de réglage et de fonctionnement. Plusieurs familles se sont affolées alors que les enfants eux se sont rapidement et facilement adaptés à cette nouvelle situation : c'était juste une nouvelle vie à vivre. Chaque enfant avait quitté l'école avec un cartable rempli de matériel scolaire : des cahiers, des feuilles de papier de différentes couleurs, des feuilles de dessin, des crayons de couleurs, une paire de ciseaux, un bâton de collel, un livre de lecture ainsi que tous les ouvrages nécessaires pour les leçons de mathématiques et de langue.

Les enseignants sont restés sous pression pour la plupart jusqu'à la fin de l'année scolaire.

Les parents auxquels nous avons pu parler au téléphone nous ont, eux aussi, paru dépassés par ces nouvelles règles de vie aux impacts et aux changements difficiles à évaluer.

Beaucoup devaient faire face à des activités professionnelles parfois très lourdes (télétravail ou nécessité de se rendre sur leur lieu de travail), plusieurs nous ont avoué qu'ils ont dans un premier temps choisi de mettre de côté certaines questions posées par l'enseignement en ligne de leurs enfants. La gestion de la vie quotidienne a elle aussi était chamboulée (pendant l'année scolaire beaucoup d'enfants quittent la maison le matin pour n'y revenir qu'en milieu d'après-midi. Ils goûtent, déjeunent à l'école et y prennent parfois même leur petit déjeuner) maintenant il fallait aussi organiser tous les repas à la maison tous les jours de la semaine !

« Les gosses, ils ne pensent qu'à ça, bouffer ! » nous a dit une mère exténuée.

Force est de constater que les mères dans leur ensemble, même celles qui travaillaient à temps complet ont été exemplaires et précieuses. Souvent dans la journée, les enfants étaient confiés à des membres adultes de la famille (grand-mère, tante, ou grande sœur) mais les mères supervisaient leur quotidien. Parfois, lorsque nous appelions les familles monoparentales, nous parlions à ces femmes sur leur lieu de travail. Après questionnement et vérification, elles nous donnaient un numéro à appeler pour joindre leurs enfants. Ces mères de retour à la maison supervisaient le travail scolaire, aidaient les enfants, et lorsque nous le demandions, elles achetaient le matériel nécessaire à nos ateliers.

Une mère nous a même demandé s'il était possible de lui fournir une semaine à l'avance la liste du matériel nécessaire pour son enfant afin qu'elle ait le temps de tout acheter les samedis, seuls jours où elle avait un peu de temps pour faire des achats qu'elle ne pouvait pas confier à la grand-mère qui surveillait les enfants pendant la semaine. Elle ne voulait surtout pas que sa fille prenne du retard par rapport au reste de la classe. Le problème de la langue se posait aussi pour les

mères hispaniques, souvent les enfants étaient les seuls à parler anglais. Nous traduisions et postions les projets en espagnol et parlions en espagnol aux mères hispaniques.

Pour notre plus grande joie, plusieurs mères ont aussi exprimé leur désir et plus tard leur plaisir à participer à nos projets avec leurs enfants !

Nous avons donc quitté des enfants que nous rencontrions régulièrement depuis 6 mois, une fois par semaine, pour les retrouver sur Zoom quand nous rejoignions leurs classes une fois par semaine et de temps en temps en « Zoom Office » où trois d'entre eux nous rendaient régulièrement visite pour parler de l'avancée de leurs projets.

Une expérience nouvelle et déroutante autant pour eux que pour nous qui devenions virtuels comme dans les jeux vidéo.

Le Projet Colibri a dû s'inventer, et s'adapter à une situation de crise appelée à durer. Nous avons commencé à explorer les différentes possibilités pour mieux communiquer une énergie positive aux enfants : « faire passer le courant ». La question du matériel n'étant pas des moindres. Lors de nos consultations dans les écoles nous apportons avec nous nos kits de recyclage afin de rendre plus efficace les 45 à 60 minutes à passer avec les enfants bien que nous ayons toujours insisté sur le fait qu'une grande partie du matériel pouvait se trouver chez eux, et qu'ils devaient questionner leurs parents, peu d'enfants le faisaient. Cette fois-ci, ils ont dû se mettre à « explorer » les possibilités qu'ils avaient dans leur maison afin de trouver des objets à recycler pour les projets que nous leur proposions.

Demander à nos Maternelles et à nos CE2 d'être des créateurs sans savoir quels matériels ils pouvaient avoir chez eux, sans avoir à sortir était une gageure qui nous ramenait à l'essence même du Projet Colibri : « recycler, redonner une nouvelle vie à des objets mis au rebut ».

Question posée : les parents étaient-ils prêts à laisser leurs enfants fouiller dans les placards et les armoires ?

S'ils ne s'étaient pas dépêchés de s'amuser avec tous les « trésors » qu'ils avaient dans les cartables offerts par l'école, une partie de ce matériel pouvait aussi constituer une bonne base pour travailler sur nos projets. Le reste dépendait de ce que chacun avait à la maison et de quelques extras que nous demandions aux parents d'acheter, très peu cher, comme nous nous étions engagés à le faire auprès de la directrice. Notre sélection s'est toujours faite dans les magasins « 99 Cents ».

« Les 99 Cents » sont les magasins les moins chers du monde (ce sont nos élèves de CE2 qui le disent en plus, ils sont nombreux à travers les quartiers et ils n'ont jamais fermé même au tout début de la pandémie.

Pour détendre nos élèves habitués à être pris en charge parfois de manière excessive par leur système scolaire, ce que nous avons tenté de mettre en place dès le premier projet, ce fut une sorte de contrat de confiance parents/élèves et nous :

- « Les enfants, nous vous proposons ce projet parce que nous sommes certains que vous allez pouvoir le réaliser avec tout ce que vous allez trouver chez vous et aussi ce que vos parents vont vous acheter. »
- « Parents s'il vous plait, donnez la possibilité à vos enfants de chercher et de trouver des choses que nous pourrions ensemble recycler ou qui pourraient être utilisés dans les projets que nous leur proposons. »

Par la suite, nous avons donc veillé à ce que les projets proposés soient réalisables avec du matériel facile à se procurer et des objets qui pouvaient se trouver à la maison.

Être en mesure de communiquer avec les familles, nous aura permis de répondre aux questions et de pallier les besoins des

enfants en ajustant les projets de manière que les défis aient du sens pour eux.

« Challenge » était devenu notre manière d'appeler nos projets après qu'un de nos CE2 ait déclaré en riant, lors de l'un de nos échanges téléphoniques :

« En ce moment, tous vos projets sont de véritables défis ! »

Nous le répétons, ce que nous voulions surtout c'est que ces projets soient un moment de détente et de respiration tranquille pour ces jeunes élèves.

Nous insistions lorsqu'ils nous disaient qu'ils n'avaient pas le matériel « exigé », nous tentions de les convaincre d'être des « élèves-colibri » qui devaient toujours faire de leur mieux en toutes circonstances et savoir trouver des solutions pour faire face à la situation qui se présentait.

Nous reprenions alors la métaphore du colibri de la légende amérindienne qui malgré sa petite taille et les railleries des animaux de la forêt plus gros que lui, volait de la rivière au feu qui consumait la forêt pour y jeter la goutte d'eau qu'il transportait dans son petit bec. « Je fais quelque chose, je fais ce que je peux ». Ceci devint aussi notre slogan :

Ne surtout pas rester sans rien faire...

« Je fais quelque chose, je fais ce que je peux »

Les enfants se sont retrouvés devant des images virtuelles : le professeur, les camarades, face à un écran qui les « surveillait » par la voix du professeur sans pouvoir les approcher physiquement. Pour ne rien arranger, des problèmes de connexions, d'écouteurs mal branchés et de wifi se sont ajoutés à cette absence de contacts. Tout cela n'a pas vraiment été évident à gérer pour des enfants 3 à 4 heures par jour !!

Nous pensions, soulagés, qu'ils pouvaient travailler hors écran sur nos projets !

Lorsque nous leur demandions si la situation les stressait, certains des CE2 interrogés répondaient que c'était « fun » mais la plupart nous parlaient « de fatigue ». Ils ont l'habitude des écrans, des jeux vidéo du monde virtuel mais jusqu'ici c'était toujours pour se distraire. Aujourd'hui l'école était virtuelle et certains jours c'était assez fatigant voire déstabilisant. Ne pas pouvoir retrouver les copains de la classe, pour échanger voire se chamailler, ça oui ça leur manquait beaucoup et une part de l'épuisement venait du fait de ne pas savoir quand tout cela s'arrêterait.

Chose étonnante, les élèves qui semblaient se désintéresser des ateliers lorsque nous venions dans leur classe, sont parmi ceux qui ont participé le plus activement aux différents ateliers et ont été incontestablement parmi les plus créatifs ! Certainement parce qu'ils avaient besoin de plus de temps que les 45 minutes de notre intervention hebdomadaire dans leur classe.

Le Projet Colibri a permis aux élèves de mettre en valeur leur ingéniosité, leur débrouillardise et leur capacité à choisir. Dans la salle de classe, nous leur amenions le matériel, prêt à l'usage. À la maison, pour pouvoir réaliser leur projet, ils devaient « enquêter », être curieux, improviser, trouver des solutions, oser faire, tout cela fait d'eux des colibris, qui pour suivre l'exemple de l'oiseau de la légende amérindienne puisqu'il y avait une crise, ont agi et fait de leur mieux. Il est intéressant de voir combien d'entre eux ont relevé les défis que nous leur proposions : plus de 80 % sur l'ensemble des projets en ont réalisé au moins 3 sur la douzaine proposée.

- Ils ont appris à être ouverts et créatifs avec ce qu'ils ont reçu et à trouver du matériel supplémentaire
- Ils ont appris à partager leur travail avec maman, papa et leurs sœurs et frères.

En revoyant l'ensemble de leurs réalisations, nous constatons presque avec surprise qu'ils ont su faire face à la plupart des défis proposés et s'en amuser.

En cette période de confinement et de distance sociale, bien entendu le Projet Colibri a donné aux enfants la possibilité d'être créatif en utilisant des matériaux recyclés. Nous avons aussi voulu poursuivre une de nos missions, les relier au monde. Le contact a été maintenu avec les élèves de la classe de CE2 en Bourgogne/France avec lesquels ils correspondaient depuis le début de l'année scolaire, nous avons veillé à toujours leur répondre lorsqu' ils demandaient des nouvelles de leurs copains français.

Nous leur avons montré les photos des « Madame Chiffon » réalisées aussi avec des bouteilles plastiques par Selena, Lola, Ines et Maxence en ce début de pandémie et A. nous a suggéré de leur envoyer des photos des poupées qu'elle et sa mère ont elles aussi créées.

« Je sais qu'ils ont eux aussi des classes à distance mais peut être que leur professeur pourra leur montrer »

Ils nous ont demandé si Julian faisait toujours du bricolage et si Chloé continuait à récupérer l'eau de pluie pour arroser son jardin, ils nous ont aussi demandé à revoir la liste des défis du mois de février, reçus fin janvier et qui avaient commencé à nous inspirer.

Défi du mois de février :

Faire des activités manuelles avec du recyclage : Margaux – Inès Y.

Aller à pied dans un endroit proche plutôt qu'en voiture : Chloé

Penser à éteindre les lumières en quittant une pièce, ne pas laisser les appareils en veille, mais les éteindre complètement : Noah – Tony R. – Lola – Léane – Mathéo – Evan – Florena – Maxence

Utiliser moins de feuilles de papier : Inès B. – Estelle – Lilia – Ethan – Tyméo

Utiliser moins les consoles, et préférer faire des jeux de société ou lire des livres : Tony M. – Inès B. – Tyméo

Consommer moins d'eau, en pensant à fermer le robinet quand on se lave les dents, utiliser un verre à dents, quand on se lave les mains, quand on fait la vaisselle, Appuyer sur le petit bouton de la chasse d'eau : Nashwan – Léane – Mila – Séléna – Lily – Paul

Ramasser les déchets dans la nature : Martin – Noa – Lilou – Julian

A l'atelier bricolage, avec des bouteilles en plastique que nous n'utilisons plus, nous préparons un jeu de chamboule-tout : nous décorons, et nous peignons les bouteilles.

Un jeu de chamboule-tout, c'est un jeu où on aligne les bouteilles, comme au bowling, et on lance une balle pour tout faire tomber (on peut mettre des papiers de journaux périmés dans une chaussette usagée pour faire la balle par exemple).

Nous leur répondions en parlant au passé/présent nouveau temps dans notre livre de grammaire pour leur dire que la vie continuait, nous en profitions aussi pour leur raconter ce que nous n'avions pas pu leur dire en classe, faute de temps !

Cette lettre nous est parvenue longtemps après, nous l'avons transmise à la directrice et nous la lirons à ceux que nous retrouverons à la rentrée prochaine.

Chers amis de Brooklyn,

Après tous ces mois, nous espérons que vous allez bien.

Vous souvenez vous ? Nous avons commencé notre correspondance avant la pandémie du Coronavirus et nous aimerions beaucoup la reprendre, peut-être à la prochaine rentrée scolaire.

C'est bien d'avoir pu se connaître et nous avons aimé nos échanges de courriers et de photos ou nous avons pu parler de nos fêtes, vous de Thanksgiving et nous de notre Carnaval.

Vous vous souvenez, nous vous avions écrit une lettre en anglais cela avait été un gros travail mais nous sommes heureux de l'avoir fait.

Merci infiniment pour la grosse enveloppe que vous vous avez envoyé que nous avons pu découvrir a notre retour à l'école en septembre avec à l'intérieur, un peu de votre vie dans votre ecole : vos prospectus, vos écussons et plus encore.

Nous avions aussi reçu avant le confinement le projet de "Madame Chiffon", les poupées à réaliser avec des petites bouteilles d'eau en plastique. Cela nous avait donné envie d'essayer aussi, alors, durant le confinement, certains de nos camarades ont fabriqué des poupées avec des matériaux qui allaient être jetés : bouteilles, ficelles, chutes de tissus… et vous ont envoyé des photos. Nous espérons que vous les avez bien reçu.

Nous espérons aussi que vous avez bien reçu le défi que chacun d'entre nous s'était lancé pour le mois de février : mettre en place des éco-gestes pour mieux protéger la planète et en prendre soin (comme par exemple, prendre moins de bain, arroser le jardin avec l'eau de pluie, réduire ses déchets…). Nous aimerions bien que cela vous donne aussi l'envie d'essayer à votre tour.

Ce serait vraiment formidable de continuer notre correspondance et de maintenir notre lien même si nous ne nous sommes jamais rencontrés alors nous attendons avec impatience de vos nouvelles.

Salut à vous.

Paul.M Julian Tony Martin Ethan

Noah

Pour chaque projet nous proposions un court paragraphe sur un sujet environnemental suivi d'une question à laquelle ils devaient répondre en deux ou trois lignes. Très peu ont répondu à toutes les questions, et il n'y a jamais rien eu d'élaboré ni aucune recherche... Visiblement les questions et discussions que nous avions en classe manquaient pour faire avancer leurs connaissances et surtout éveiller leur curiosité. Curiosité visiblement plus sollicitée par le projet à créer.

Cependant, le mercredi 22 avril 2020 lors de la Journée de la Terre et sans qu'aucune demande ne leur ait été faite, T. a écrit :

« Il est important de célébrer cette journée car nous vivons sur une Terre que nous partageons. C'est pour cela qu'elle est spéciale. Nous devons célébrer la Terre tous les jours, et le fait de dédier un jour permet de rappeler à tous nos devoirs vis à vis de la nature car nous devons aussi exprimer notre gratitude pour tout ce que la Terre nous donne. »

Ce même jour, plusieurs nous ont écrit qu'ils souhaitaient « faire de bonnes choses pour la planète » et que le fait d'utiliser des matériaux recyclés trouvés chez eux faisait partie de ces bonnes choses à faire pour la planète !

Ces heures de classe étaient alourdies par l'attention exigée pour pouvoir suivre, jeux et détente étaient aussi nécessaires, quelques pages de lecture étaient aussi demandées par leurs enseignants. Comment trouver l'énergie d'aller surfer sur Google et rechercher sur le site de National Geography des informations sur l'environnement ? Possible, mais pas drôle !

Confinés ou pas, au travers de la télévision, ils peuvent entendre des mots qui se croisent avec les lectures que nous leur proposons tels que :

- Intempéries, changement climatique, stratosphères, virus, déforestations...

Il était donc important d'aborder ces sujets qui font partie intégrante de nos projets créatifs mais nous avons limité nos exigences à ce qu'ils acceptaient de nous écrire.

Passons en revue certaines de leurs leçons et la manière dont ils ont réalisé leurs projets.

Suivons A. qui a demandé à sa mère de photographier les différentes étapes qu'il a mises en place pour créer une poupée avec un rouleau de papier toilette et une poupée avec une bouteille plastique :

- **Étape 1**

Je réunis tout ce dont je vais me servir : deux rouleaux de papier toilette, une bouteille plastique vide, des morceaux de laine, une balle de ping-pong, du papier journal, de la colle blanche, des morceaux de tissus, des rubans de couleur que ma mère m'a donnés, des morceaux de strass. Des feutres, des crayons de couleur...

- **Étape 2**

Je crée la tête de la bouteille plastique avec une boule de papier journal et je la recouvre avec une feuille de construction papier

Je crée la tête de mon rouleau de papier toilette en enveloppant la balle de ping-pong avec du papier de construction.

- **Étape 3**

Je m'occupe d'habiller mes deux poupées avec les morceaux de tissus, et les rubans en essayant de me servir de ce que j'ai sur ma table plus ce que ma mère a gentiment ajouté

- **Étape 4**

Je prends le temps de travailler sur le visage l'un après l'autre, je place les cheveux, je dessine des yeux, le nez, la bouche, pour ma poupée faite avec le rouleau de papier toilette je

rajoute aussi des bras que je fais avec le papier de construction.

S. en classe de maternelle devait décorer une grande fleur et ses feuilles par des collages. N'ayant plus de feuilles de papier de différentes couleurs, elle s'est appliquée à peindre sa fleur et les feuilles, certainement aidée de sa mère (qui nous l'a confirmé). Elle s'est aussi servie de papier de soie de différentes couleurs. Le choix de la peinture pour donner une impression de collage vient d'elle nous assure sa mère.

Pour le projet *Je protège ma ville avec mon nom*, les 3 classes de CE2 devaient avec des graffitis, à la manière des artistes des rues dessiner leur prénom, derrière lequel ils devaient ajouter les immeubles C. n'avait pas de crayons de couleur au moment du projet et a travaillé sur une série de graffitis en noir blanc et gris très élaborés ainsi que les buildings derrière son prénom tandis que J. a réalisé toute une composition entre les buildings et son prénom en jouant avec les couleurs. Tous les deux n'ont pas oublié leur autoportrait en guise de signature. Bravo les artistes ! Travailler en ligne nécessite pour des classes primaires d'être bien organisées. Si on veut que l'élève soit en mesure de trouver des réponses il faut lui communiquer des informations faciles à gérer et à comprendre pour éviter l'éparpillement.

Que l'enfant/élève puisse se détendre a été notre principal défi et pourquoi pas « s'éparpiller » et sortir des « sentiers battus ». Nous n'avons pas la naïveté de prétendre qu'ils ont pu tout assimiler et tout comprendre mais nous avons veillé à rester simple dans la présentation des projets à réaliser en leur rappelant de toujours prendre le temps de regarder autour de soi, ce qui leur permettrait d'être créatif.

Le Projet Colibri en temps de COVID 19

Nos vies quotidiennes continuent de se régler en fonction et au rythme de la pandémie avec ses mystères et ses interrogations. Une rentrée scolaire, pour les établissements qui le peuvent, en présentiel et d'autres en distanciel ou en semi présentiel, un nouveau vocabulaire à intégrer. Nos lieux de rencontres habituels, ainsi que les portes des musées et des bibliothèques nous sont toujours fermés.

Nous profitons de ce temps offert par les circonstances pour travailler sur nos créations. Nous sollicitons un ami cinéaste afin de monter ensemble un projet d'exposition ou même de film pourquoi pas. L'idée est de faire danser des dizaines de nos grandes marionnettes dans les airs pour qu'elles nous libèrent du stress qui s'est accumulé ces derniers mois.

Bien que très allégés, dans leur nombre et leur durée, nos ateliers ne sont pas systématiquement supprimés dans les écoles. Mais nous devons faire preuve de beaucoup de résilience pour justifier nos interventions et pour convaincre d'une évidence : nos ateliers sont nécessaires, comme le sont les cours de danse, de dessin, de peinture et de toutes les disciplines artistiques. Patiemment nous expliquons que l'enseignement artistique peut aider et limiter les différents types de replis sur soi qui se profilent dangereusement.

Nous songeons à la Légende amérindienne des deux loups. Nous abritons tous en nous deux loups : le loup sombre qui nous pousse vers le mal, la colère, l'envie, la haine et aussi la peur, la peur de mourir du Coronavirus, cette peur qui plombe tout, aujourd'hui, et demain. Et puis il y a l'autre loup joyeux et résilient, qui nous pousse vers la lumière et le bien. Dans la bataille entre ces deux loups la légende dit que celui qui gagne c'est le loup que nous nourrissons. Alors nous proposons d'aider à nourrir le loup du bien en donnant à nos élèves et étudiants, la possibilité d'être créatif... Il nous revient en mémoire une capture d'écran d'une classe de CE1:

20 visages d'enfants attentifs, concentrés sur ce qu'ils dessinent, leur enseignant fait remarquer.

« C'est extraordinaire, je les vois rarement aussi attentionnés. »

La légende des deux loups parle du pouvoir de l'attention et de la pleine conscience.

Nous nous sommes vu annuler l'envoi de nos kits de matériels à certaines écoles pour être distribués car les parents craignant trop de manipulations, ne les veulent pas. Rien à répondre quand il s'agit d'assurer la sécurité des enfants et de rassurer les familles, quitte à cautionner toutes les phobies, nous nous refusons à tout jugement.

YouTube deviendra-t-il notre allié ? Se jeter comme beaucoup dans cette aventure ? Nous continuons à douter non pas de l'efficacité des vidéos, des dizaines, voire des centaines de « vues » devraient nous rassurer mais loin de nous satisfaire, ce qui nous vient à l'esprit, ce sont les mots d'une chanson de Charles Trenet que nous aimons beaucoup :

Que reste-t-il de nos amours ?
Que reste-t-il de ces beaux jours ? Une photo, vieille photo,
De ma jeunesse. Bonheur fané, cheveux au vent,
Baisers volés, rêves mouvants.
Que reste-t-il de tout cela ? Dites-le-moi...
...Encore et toujours des écrans et de l'isolement...

Le Projet Colibri tout en conservant son statut « d'arts recyclés et environnement » va pallier l'absence de cours d'art dans l'école où nous avons travaillé pendant la première période de la pandémie. L'emploi du temps des élèves a été délesté des matières « non essentielles ». Alors, il n'y a plus de cours d'art et notre intervention est réduite à une formule de 4 sessions par mois pour les 2 classes de chaque niveau à tour de rôle pendant l'année scolaire : soit 4 fois 45 minutes pour chaque classe en live.

Rencontrer les enfants en live les rend plus proches. Rapidement nous évacuons la légère pointe de frustration due à cette rencontre d'à peine 3 heures sur une année scolaire. Nous choisissons l'option de raccourcir le temps de réalisation du projet. L'un après l'autre, chaque enfant présente son travail et parle. C'est une voix qui traverse l'écran et qui nous parvient, une énergie reçue à laquelle nous pouvons répondre. Quoi qu'il soit dit, l'important ce sont ces mots qui sortent de l'écran.

Le même exercice est proposé pour toutes les classes de la maternelle aux CM2, et ne dure que deux petites minutes. Certains tentent parfois de prolonger ces deux minutes en se perdant dans de longues descriptions. Nous les arrêtons d'un mot gentil car il faut passer au suivant. Dans tous les cas, cela permet à l'enfant de communiquer directement avec nous, avec le reste de la classe et de véritablement s'approprier son travail.

Le « C'est moi qui l'ai fait » est essentiel et ramène à la réalité du travail effectué. Un visage, une énergie qui passe, une voix que l'on aide à se détendre lorsque l'on sent un peu de tension. « C'est très beau ce que tu as fait... et toutes ces couleurs, c'est superbe... » « Je ne distingue pas bien ce que tu as dessiné... peux-tu nous expliquer ce que tu as fait ? »

L'élève/enfant accepte alors volontiers de revisiter avec nous sa création... Ces minutes de communication sont précieuses.

Un jour, curieux, nous nous tenons à « la porte » d'une classe de CE2 qui en est à sa deuxième année scolaire en « distanciel ». Nous écoutons ce que dit l'enseignant :

Lundi matin.
« Bonjour les amis, Heureux de vous revoir ! J'espère que tout le monde a passé une fin de semaine reposante. Il est 8h30, nous nous retrouverons sur Zoom. Bravo, je vois que tout le monde est là.

C'est important d'être à l'heure. Rappelez-vous qu'à la fin de la journée, vous devez faire vos devoirs sur google drive. Je vous rappelle aussi que vous devez lire pendant 30 minutes tous les soirs ! Avant de commencer je voudrais vous rappeler plusieurs points importants :

- Je vois que vous portez tous votre chemise d'uniforme, j'espère que vous portez aussi en- bas des vêtements appropriés, sachez que lorsque vous vous levez tout le monde vous voit entièrement sur l'écran.
- Si ce n'est pas déjà fait, je vous donnerai 5 minutes pour trouver un espace calme, pour travailler et n'oubliez pas vos écouteurs ! Vous devez aussi avoir près de vous le cahier du jour, un crayon bien taillé et des fiches blanches.
- Tâchez aussi d'avoir vos cahiers d'exercices de lecture et de sciences ainsi que vos cahiers d'exercices de mathématiques posés près de vous.
- Une dernière chose, n'oubliez pas d'utiliser Clever pour vous connecter à Raz Kids, DreamBox, Typing Club, Amplify Reading et Google Classroom tous les jours ! »

Ouah !!! Nous sommes impressionnés !!

Après une journée de classe à naviguer entre Raz Kids, DreamBox, Typing Club et Google Classroom, il faut véritablement une longue période de détente. Nous imaginons pour ces enfants de six ans, un atelier/ récréation avec toutes sortes de jeux. Nous leur donnons de l'espace pour courir puis s'asseoir sur un banc et raconter ce qu'ils ont fait dans la journée. Ils pourraient alors se moquer gentiment de leur professeur qui les assomme avec ses longues listes de choses à faire et à avoir. Nous imaginons un atelier, où la parole se libérerait et sortirait de l'écran...

Un Projet Colibri... Ambohitra-Madagascar

Nous effectuons depuis plusieurs années pendant le mois de la francophonie un atelier avec les étudiants de français d'un établissement secondaire privé de Manhattan.

Les enseignants de français avec lesquels nous communiquons nous ont raconté leur fatigue et celle de leurs étudiants, et la difficulté de mettre en place un atelier de création, une partie des étudiants assistant au cours et l'autre moitié étant sur Zoom.

Ils nous ont proposé de jouer « au jeu de l'interview » : des questions sur Ambohitra, le Projet Colibri dans lequel nous nous investissons depuis plusieurs années.

Parler de notre relation avec les habitants de Ambohitra, un village de l'île Sainte Marie de Madagascar et donner aux étudiants la possibilité d'entrer dans ce village quasiment inconnu du monde nous a paru être un sujet intéressant pour des étudiants très stressés par la pandémie.

Ambohitra est un ensemble de trois villages distants d'environ deux kilomètres les uns des autres, avec un total de 750 habitants.

Personne ne va jamais à Ambohitra, seuls les habitants se déplacent par nécessité vers les gros bourgs de Sainte Marie, île très touristique.

Quelques jours avant que nous intervenions, les enseignants cartes à l'appui, présentent Madagascar aussi appelée La Grande Île à leurs étudiants. Située dans l'océan Indien, Madagascar est un des 54 pays de l'Union Africaine, indépendant de la France depuis le 26 juin 1960.

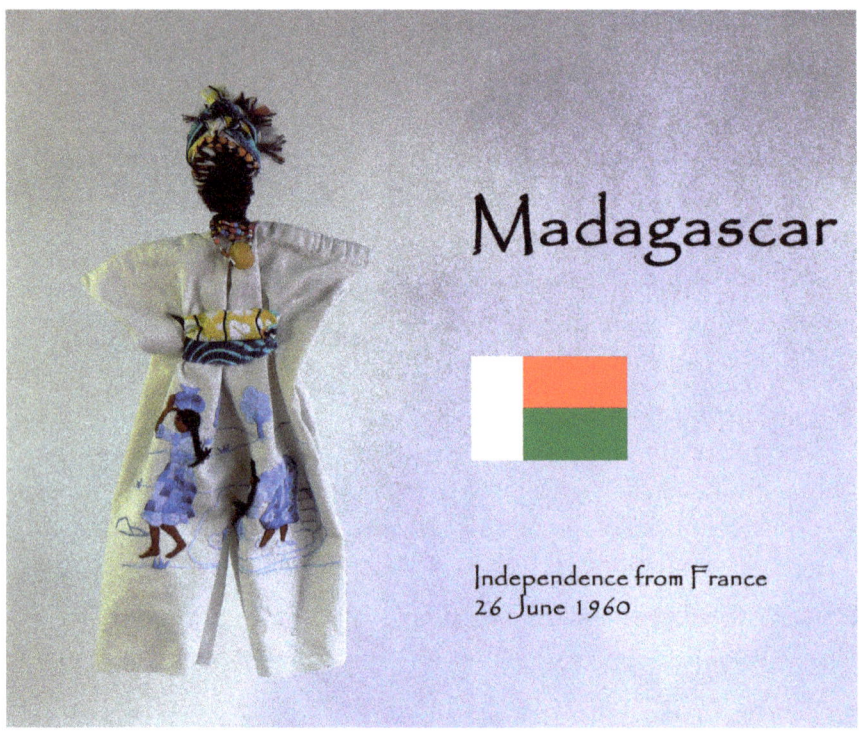

L'amie qui nous a raconté Ambohitra, Yolande C. est à l'époque où nous la rencontrons domiciliée à Pornic (France). Elle est sage-femme et thérapeute. En fait, elle ne commencera à nous parler véritablement de Ambohitra qu'après le terrible ouragan Ivan qui a dévasté l'Île Sainte Marie et les villages de Ambohitra, le 7 février 2008.

À cette époque, Yolande avec quelques amis crée alors une association pour venir en aide aux habitants de Ambohitra : l'Association *Nosy Mitarika*, (l'Association de l'Île qui guide Nosy étant le nom malgache de l'Île Sainte Marie, l'Île phare).

En effet, aucune des aides et des nombreux dons qui sont envoyés pour secourir Sainte Marie ne parviennent à Ambohitra à l'exception de quelques tentes offertes par l'UNICEF afin que les enfants soient à l'abri et puissent suivre un enseignement scolaire.

Yolande rendait régulièrement visite à sa mère originaire de Sainte Marie. Elle nous racontera plus tard que chaque année lors de son passage à Sainte Marie, elle rencontrait de très jeunes filles de Ambohitra venues effectuer leur première année de collège, elles étaient enceintes et portaient en plus un bébé dans les bras. Yolande a commencé à réfléchir à la création d'un centre d'accueil afin d'éviter à ces jeunes filles d'être hébergées parfois dans des conditions qui les exposaient au tourisme sexuel qui sévit dans l'île. Ce centre les accueillerait, les protégerait et éviterait qu'elles soient des proies faciles à abuser.

Pour l'instant, l'urgence était à la reconstruction d'une école primaire car au fur et à mesure que les années passaient les tentes de l'UNICEF se déchiraient. Les femmes avaient beau les rapiécer, elles devenaient insalubres et ne protégeaient plus les enfants des intempéries. Malheureusement, les fonds qui avaient été alloués à la reconstruction de l'école ont été en partie détournés par des responsables du Ministère de

l'Education Nationale. Des bâtiments ont été reconstruits avec des matériaux bon marché et peu solides, les toilettes ont été purement et simplement ignorées. Le travail de l'association a donc été de permettre aux enseignants de travailler dans des conditions décentes et de s'occuper de la construction d'un bâtiment avec des chambres pour loger les enseignantes. La plupart vivent sur l'Île Sainte Marie à environ huit kilomètres de Ambohitra et doivent si elles ne peuvent pas dormir sur place se lever à 5 heures du matin pour venir enseigner.

L'éducation des enfants étant aussi une priorité pour notre organisation, *My Hands My Tools* s'est alors jointe aux actions de l'association *Nosy Mitirika*.

Avec une trentaine de photos nous racontons Ambohitra et ce travail formidable accompli avec les hommes et les femmes du village. Nous avons même retrouvé la photo du Certificat de Reconnaissance délivrée en 2015 par le ministère de l'Éducation nationale, subtil transfert de prise en charge des rémunérations des 5 enseignants vacataires. Ce certificat donnait semble-t-il officiellement à l'association *Nosy Mitirika*, l'autorisation de construire une école mais aussi de se charger de son bon fonctionnement !!

Tous les gens du village se sont mis à travailler ensemble mettant de côté, toutes les vieilles querelles et rancœurs ce qui a permis de bien avancer pour tous les projets. Lors de chaque visite des gens de l'Association et autres visiteurs, tous les habitants du village s'associent et se réunissent pour un repas de fête. Ainsi des liens très forts se sont créés. Mais aussi la prise de conscience d'une grande responsabilité vis-à-vis du village.

Alors, depuis 2008, beaucoup de membres de l'Association *Nosy Mitarika* ont abandonné la partie, beaucoup d'amis de *My Hands My Tools* nous ont conseillé de ne pas nous investir dans ce projet trop grand pour nous, mettant en

évidence le fait qu'il était difficile de lutter contre la corruption venant d'en haut mais aussi des dignitaires de Sainte Marie.

Le colibri vole de la rivière vers le feu, et du feu vers la rivière sans s'arrêter, Il s'agit pour nous de faire ce que nous pouvons, même la pandémie du coronavirus ne nous a pas arrêté. Nous avançons avec les gens d'Ambohitra tout en continuant à convaincre d'autres d'adhérer à notre projet car bien sûr le colibri n'éteindra pas seul le feu mais grâce à son action à son énergie, d'autres viendront aider le feu à s'éteindre.

Nous pouvons changer les choses avec notre voix, notre cœur et nos mains. Seulement, il ne faut jamais s'arrêter, tant que ça respire et tant que ça bouge !

Pendant cette journée, plus d'une centaine d'étudiants nous ont écoutés. À la fin de nos présentations, les mêmes questions émergent à nouveau :

- Quelles sont vos urgences à Ambohitra ?
- Que pouvons-nous faire à notre niveau pour être des colibris ?

Être des colibris ? Nous avons raconté quelques-unes de nos raisons.

D'abord, comment abandonner ces enfants qui n'ont même pas la possibilité de fabriquer leurs jouets avec des matériaux à recycler comme nous le faisions pendant notre petite enfance ? Nous étions à l'époque dans le village de notre arrière-grand-mère, à Ebolowa au Cameroun, experts de la fabrication de nos jouets de bâtons et boîtes de conserves. Tant mieux diront les écologistes si à Ambohitra, il n'y a rien à recycler, pas une boite, pas une bouteille en plastique, rien que la nature environnante et les milles trésors qu'elle offre et que nous voudrions explorer avec les enfants d'Ambohitra.

... Et puis, vous imaginez, ils ont leur équipe de foot !! Le sport est aussi important pour leur éducation a Ambohitra autant qu'ailleurs, ils sont très sportifs, courent et marchent vite, jouent au foot, sont devenus des champions de la pétanque (cadeau de boules il y a quelques années) ; Ambohitra a sa jeune équipe de football. Il y a quelque temps il y avait une équipe féminine que tous souhaiteraient voir se reconstituer. Accompagner les enfants à Tamatave (3) pour les compétitions sportives, beaucoup de mères s'efforcent de le faire. Le voyage coûte très cher, alors elles embarquent marmites et réserves de nourriture pour la route afin que leurs enfants puissent participer aux compétitions.

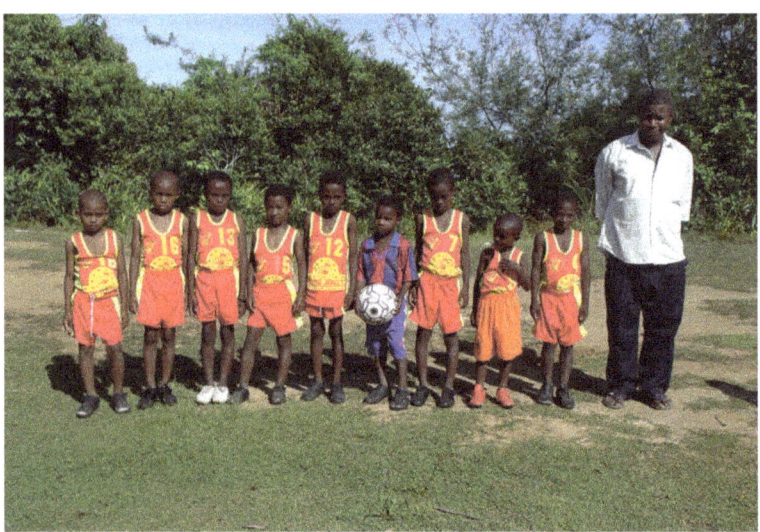

Parmi les projets déjà mis en place, plusieurs sont à continuer notamment :

- En plus des bâtiments de l'école, il reste à construire rapidement une classe pour les nombreux préscolaires, leur prise en charge scolaire libérera les jeunes mères qui pourront aller travailler.
- Un jardin potager, pour y cultiver des légumes, pouvoir leur amener régulièrement des plans de carottes pommes de terre et autre pour améliorer l'alimentation des enfants basée essentiellement sur le riz.

Madagascar est connu pour sa biodiversité. Yolande nous fait remarquer qu'en se promenant dans cette végétation foisonnante qui entoure les villages, elle ramasse souvent des herbes bonnes à la consommation. La présence d'un naturaliste permettrait d'aider le village à se nourrir de ce qui se trouve sur place, et aiderait à vaincre des craintes dues aux nombreux interdits ancestraux qui limitent la consommation de certains végétaux qu'ils ne connaissent pas. Nous imaginons un jeune naturaliste qui s'installerait quelques mois au village pour répertorier toutes ces plantes dont le pays est si riche :

- La pandémie a accentué la précarité du village car les hôtels de luxe de Sainte Marie étaient vides de leurs touristes, les femmes n'ont pas pu vendre leur production et les hommes trouver du travail. Heureusement, la résilience de tous et les quelques dons reçus ont permis aux enfants d'effectuer une rentrée scolaire 2020-2021 tout à fait correcte et comme nous le répète Yolande la priorité étant surtout que les enfants aient à manger au moins une fois par jour (les frais mensuels nécessaires pour nourrir les enfants, sont d'environ 250 euros par mois).
- Ambohitra doit impérativement garder ses enseignants alors il nous faut absolument continuer à

assurer les salaires mensuels des 5 enseignants vacataires. Enseignants colibris dont les salaires mensuels sont de 50 euros. Ces enseignants méritent notre respect. Ils dorment dans la classe après la journée d'école en attendant qu'on puisse leur assurer des espaces de vie quand ils sont trop fatigués pour rentrer chez eux.

- Yolande a aussi promis d'aller discuter fermement avec les personnes du ministère des « haut placés » comme on les appelle et qu'elle connaît, pour régler le problème des salaires des enseignants dont il serait temps que le gouvernement s'occupe sérieusement.
- Nous le répétons, l'éducation et le bien-être des enfants est la priorité de tous au village. Les femmes d'Ambohitra ont refusé que leurs filles aient à marcher tous les jours plusieurs kilomètres matin et soir pour aller à l'école à Sainte Marie, les risques de viols étant trop grands en chemin. L'école élémentaire jusqu'à la $6^{ème}$ est aussi importante pour leur intégrité que pour l'éducation des enfants.
- Une autre priorité : les enfants construisent régulièrement des grands panneaux avec des feuilles de Ravenala (3) pour protéger les latrines, au fil du temps et des problèmes sanitaires que cela engendre. La construction de toilettes pour les enfants et les enseignants s'avère de plus en plus urgente.
- Les habitants d'Ambohitra ont découvert la télévision : un grand poste qui leur avait été offert, fonctionnait 2 heures par semaine et permettait à tout le village de regarder des DVD que nous leur apportons, mais là, arrêt sur image, il faut une alimentation électrique ce qui rend l'achat d'un panneau solaire urgentissime, en fait nous en avons fait une de nos principales priorités !

Oui, la tâche est énorme, mais la solidarité n'est pas un vain mot.

Raconter Ambohitra, le village et ses habitants ce n'est pas dresser une liste de ce qui manque, mais parler d'un contrat de confiance et de partage. Toutes les dépenses sont détaillées. Depuis un cyber café de Sainte-Marie nous communiquons par internet avec Michael le directeur de l'école dont le charisme nous impressionne. Un compte bancaire a été ouvert pour les habitants qui se concertent pour distribuer l'argent qui est reçu.

Les relations épistolaires avec Michael sont parfois difficiles car son français est très aléatoire. Il parle principalement malgache comme tous les habitants du village. Nous avions un accord avec l'Alliance Française de Sainte Marie pour offrir des leçons de français aux enseignants ; ceux-ci étant pour le moment à l'arrêt, mais cela aussi devrait reprendre bientôt. Le français est partout parlé à Madagascar, c'est la langue de contact et surtout une langue professionnelle.

Ces habitants du bout de l'île Phare vivent dans la plus totale précarité mais ne sont pas misérables. Inconnus de beaucoup, oubliés de leur propre gouvernement, ils travaillent, prennent soin de leurs enfants, cherchent et trouvent des solutions pour leur vie. Ils participent âprement aux discussions sur le devenir de leurs enfants. Ils se battent pour les soigner et se soigner n'ayant aucune couverture médicale, pour nous c'est devenu tellement évident de les accompagner que la question ne se pose même plus...

Un autre Projet Colibri... Mancey

Il y a quelques années, nous sommes allés passer quelques jours chez notre amie d'enfance qui habite un joli petit coin de campagne dans un village bourguignon.

Notre amie et son mari imaginent que nous vivons dans le Far West, complètement déconnectés de la vraie vie telle qu'ils la conçoivent. Alors ils mettent un point d'honneur à nous donner à manger les fruits et légumes de leur potager, les œufs de leur poulailler, les fromages des chèvres de leurs voisins.

Pendant quelques jours nous plongeons dans leur univers de simplicité et de bonnes saveurs en leur faisant toutefois remarquer qu'a New York, nous mangeons les tomates de notre *bed* (5), le basilic et la menthe que nous cultivons dans notre jardin Communautaire, et qu'il y a des fermes dans le New Jersey d'où nous recevons d'excellents fruits et légumes !

Un peu plus haut, un peu plus loin
je veux aller encore plus loin.
Peut-être bien que plus haut
je trouverai d'autres chemins.
C'est beau, c'est beau.
Si tu voyais le monde au fond, là-bas
C'est beau, c'est beau...

Jean-Pierre Ferland

© Arièle BONZON / Galerie Le Réverbère, Lyon France

Un jeudi où nous étions chez eux, ils nous ont proposé de nous amener « au bistrot », surpris nous avons demandé, pourquoi aller au bistrot quand nous avons tout sur place ? Ils nous expliquent : cette semaine, *Le Bistrot* a lieu dans le jardin de Gerard M. où des tables sont déjà dressées lorsque nous arrivons.

Nous passons un moment fantastique au milieu de ces gens que nous ne connaissions pas et plusieurs images se superposent dans notre tête : notre rue à Harlem dans laquelle des personnes de plusieurs buildings, adultes pour la plupart, se retrouvent en soirée et organisent des barbecues. Nous ne nous sommes jamais demandé si c'était autorisé, en tous les cas personne n'a jamais délogé personne, même si les fumées de barbecue gênent parfois les habitants des immeubles aux alentours.

Nous pensons aussi à ces après-midis éreintantes à animer des ateliers avec les seniors des centres communautaires de NYCHA (6). Nous sentions leur besoin de détente, mais nous nous heurtions à la difficulté d'effacer l'accumulation de leurs frustrations dues à une solitude non voulue, et à toutes les limites qui se dressaient devant eux chaque fois qu'ils pensaient à ce qu'ils allaient faire demain ou après-demain. Alors leur attente vis-à-vis de nous était énorme, et leur attitude à la limite de l'agressivité lorsqu'ils n'obtenaient pas ce qu'ils demandaient.

Ces bistrots seraient une merveilleuse idée de partage, mais personne ne leur avait jamais parlé de cette possibilité ni suggéré de mettre en place des lieux de rencontres conviviaux.

Écoutons Gérard M. nous raconter l'histoire de leur « bistrot », ce projet mis en place, « juste pour être ensemble ».

Brève histoire du Bistrot Mancillon

Mancey est un village de 400 habitants situé dans la région des vignobles du sud de la Bourgogne, à 100 kms de Lyon, la troisième ville de France. La particularité de ce village est le dynamisme de ses habitants.

Qu'on en juge !

Pendant l'été 2016, une dizaine d'habitants se sont réunis plusieurs fois, les uns chez les autres, pour réfléchir à ce qu'ils pourraient faire ensemble pour animer le village.

Parmi les idées avancées : la création d'un bistrot de village.

Traditionnellement un bistrot, c'est un lieu à la fois chaleureux et modeste où l'on peut discuter de tout et de rien en buvant un verre, en partageant un plat simple ou un casse-croûte. Des bistrots, il y en a partout dans les villes en France, mais ils ont malheureusement disparu dans beaucoup de villages en raison de l'exode rural et de l'évolution des modes de vie. Jadis, avant-guerre, il y avait au moins trois cafés dans le village, un au bourg et deux à Dulphey. À Mancey, le besoin de se retrouver de manière conviviale, autour d'une table, demeure. Il se fait sentir depuis des années.

Lorsque les membres du petit groupe furent tous d'accord sur la création d'un lieu de rencontres convivial, il restait à rendre « concrète » cette proposition.

Heureusement, il existe encore à Mancey un restaurant « l'Auberge du Col des Chèvres », installé dans les lieux d'un

ancien café-restaurant du village, jadis tenu par la célèbre Vonette (7) et son mari.

Dans ce lieu même il existe toujours une salle de café avec des tables et une sorte de bar, mais les propriétaires ne l'exploitent que sous forme de restaurant ouvert chaque jour entre 12h et 14h le midi et entre 19h et 21h le soir. Il n'a pas été très difficile de les convaincre d'ouvrir la petite salle attenante au restaurant pour accueillir une fois par semaine, le jeudi entre 18h et 20h ceux qui souhaitent faire revivre un café dans le village. Le nom choisi par les habitants pour symboliser ce renouveau a été le « Bistrot Mancillon » (8)

Un appel a été lancé à la population et très vite un noyau d'habitués d'une vingtaine de personnes, hommes et femmes, s'est constitué.

Dès les premières réunions, les discussions engagées autour d'une ou plusieurs bouteilles de vin de Mancey (ou de jus de fruit) et d'accompagnements de toutes sortes, apportés par les uns et les autres, ont porté sur les activités qui pourraient être lancées au sein de notre petit groupe.

Les uns proposèrent d'organiser des jeux de société : le tarot, jeu de cartes très pratiqué localement, la belotte, des quizz sur les chansons et les chanteurs français.

D'autres ont préféré s'intéresser à différents sujets : les objets insolites apportés par les uns et les autres, la culture des tomates, l'histoire du château de Mancey, la collection des monnaies anciennes, les concours de soupe, le patois de Mancey, les techniques de pêche, les contes et légendes du Tournugeois…

Mais dès les premières réunions l'essentiel de l'activité du bistrot a été de discuter de la vie du village, des projets en cours, des problèmes qui se posaient ou encore des événements affectant les familles (naissances, décès, maladie, départs et arrivées…). Les participants sont devenus très

fidèles même si chaque semaine les effectifs pouvaient varier entre 7 et 25 en fonction des occupations des uns et des autres. Pour plusieurs d'entre nous, le jeudi soir était l'occasion d'une sortie théâtrale à Chalon organisée par la Table Ronde, l'association culturelle de Mancey.

L'activité la plus prisée du bistrot Mancillon (7) est sans conteste les repas organisés dans la salle de restaurant d'à côté : le repas de fin d'année, bien sûr, le repas de début de l'été, avant la fermeture des vacances en juillet et en août, et le repas d'anniversaire de notre doyen Georges, qui a plus de 100 ans aujourd'hui. Pendant ces repas, on mange (bien !), on boit (bien sûr), mais on chante aussi et on raconte des histoires. On a même fait des concours de blagues, coutume très ancrée dans la culture populaire en France.

L'Auberge nous a également concocté un repas « Jean Ducloux », le célèbre créateur du restaurant Greuze de Tournus, connu dans le monde entier.

En 2017, à l'occasion de la venue d'un chapiteau dans le village avec une troupe de théâtre de Nanton, les amis du bistrot ont organisé une dégustation de vins, avec une présentation de l'ancien directeur de la cave des vignerons de Mancey. L'animation musicale était assurée par un musicien du village. La soirée s'est terminée en dansant.

En 2018, au sein du bistrot, nous avons organisé une représentation théâtrale ayant pour thème « l'histoire des bistrots à travers les âges à Mancey ». Plusieurs d'entre nous ont participé à l'écriture de saynètes, l'une ayant pour décor un village gaulois, l'autre une auberge du Moyen Âge et la dernière une taverne à l'époque de la Révolution française. Les membres du Bistrot ont joué les différents personnages, les enfants du village sont venus se joindre à eux. Pour beaucoup d'entre nous la période de préparation du spectacle, qui a duré 4 mois, est resté un moment fort dans la mémoire collective.

La représentation a eu lieu sous un chapiteau de plus de 100 places, dressé sur la place de la mairie. Les habitants de Mancey se sont déplacés en masse pour voir le spectacle, qui a été très applaudi.

L'année suivante une autre pièce a été présentée sous un nouveau chapiteau avec le concours de la Table Ronde, l'association culturelle, le jour de la fête du Village, avec le même succès. Le thème étant cette fois-ci : « le journal télévisé, à travers les siècles » : à l'époque des sorcières au Moyen Age et toujours à l'époque de la Révolution française.

Pendant les périodes d'été, nous avons décidé de changer de décor. Chaque semaine des mois de juillet et août, le jeudi à 19h, nous organisons un « *bistrot tournant* » chez les uns et les autres.

On se réunit à l'extérieur, souvent dans un jardin. Chaque participant amène avec lui boisson et victuailles dans un esprit de vraie convivialité. Ces réunions de l'été se déroulent dans les quatre hameaux du village, à Mancey-Bourg, à Dulphey, à La Bussière et à Charmes. Chacun est heureux de partager avec les autres son décor de vie.

Au sein du bistrot, nous avons organisé une sortie au magnifique musée de Bibracte, situé à proximité d'Autun. Nous avons appris bien des choses sur les habitants de notre région, avant la conquête par les Romains. Ça a aussi été l'occasion de partager un repas « gaulois » à l'auberge située à côté du musée.

Nos réunions hebdomadaires ont continué à l'Auberge jusqu'au moment du repas de fin de l'année 2019. Ensuite, l'Auberge a fermé ses portes en raison de la maladie de la propriétaire.

Nous avons quand même organisé un repas d'anniversaire pour les 99 ans de notre doyen à Tournus.

Est arrivé ensuite le confinement et ses contraintes…

Pendant l'été 2020, en période de déconfinement temporaire, nous avons redonné vie au Bistrot chez l'habitant, pendant l'été... puis ce fut la mise en sommeil imposée, pour des raisons sanitaires...

Mais tel le phénix, le bistrot renaîtra bientôt et peut-être dans un nouveau local, c'est en tout cas l'un des projets de notre village pour le futur !

Description de quelques-unes des vidéos que nous proposons

I - Créer des « personnes » à partir de porte-manteaux.

Nous créons des personnes du monde entier avec des porte-manteaux récupérés dans des pressings. « Créer des personnes » est un des ateliers que nous faisons le plus souvent à la demande des écoles.

Nous intervenons depuis une dizaine d'années dans une école primaire du Westchester (New York), lorsque nous présentons nos programmes aux enseignants, leur choix se porte toujours sur ce projet. Plusieurs raisons sont invoquées : les frères et sœurs ou les camarades des élèves qui ont créé leurs personnes demandent à faire cet atelier, ils réclament eux aussi d'avoir leur propre personne !

L'atelier permet aux enfants de développer plusieurs compétences, pour les très jeunes de faire l'apprentissage des nœuds par exemple lorsqu'on doit poser les cheveux ou attacher une ceinture, les ouvre à d'autres cultures, les rend curieux et plus encore...

Ms. J. une des enseignantes des CE2

> « Nous étudions le continent africain au CE2, nous les amenons au Bronx Zoo quand nous leur parlons de la faune et des animaux et avoir en plus votre programme c'est formidable car il nous aide à étudier un ou plusieurs pays du continent africain.

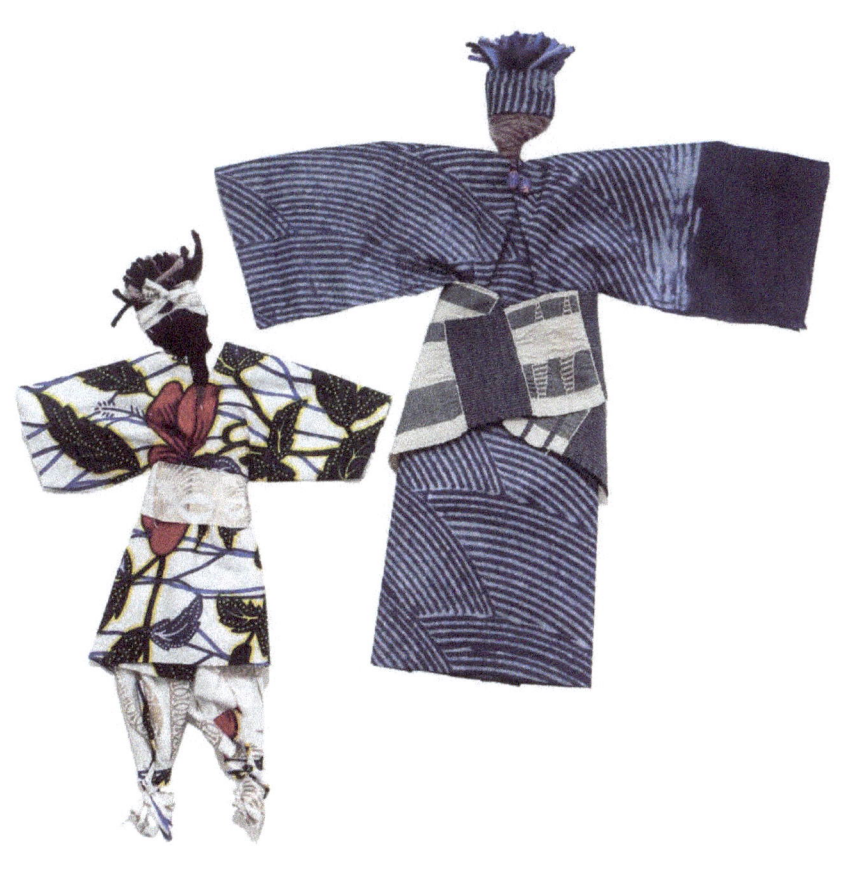

Un Ninja africain… et… un Samouraï japonais

C'est important de créer une personne en leur faisant écouter de la musique du pays, en leur parlant de la culture, de la vie quotidienne, des vêtements. Cela nous aide beaucoup. Nous abordons plusieurs de ces sujets, avant et après l'atelier et croyez-moi un des « effets secondaires » de votre atelier c'est qu'ils en parlent longtemps après !! »

... Éclat de rire !

En effet, ces porte-manteaux nous ont souvent permis d'incroyables surprises.

Un soir à l'Alliance Française de Trujillo au Pérou nous nous sommes retrouvés face à un groupe d'adultes non-voyants, qui avaient exprimé le désir de participer à cet atelier précisément.

L'Alliance de Trujillo et sa directrice nous avaient déjà mis face à divers défis : enfants des rues, femmes en résidences cachées, ateliers en centre commercial... Alors ce nouveau défi a reçu de notre part un accueil certes favorable mais très hésitant. Bien que chaque non-voyant soit accompagné, nous nous questionnions sur la marche à suivre. Comment allions-nous, nous y prendre ? Nous n'avions jamais animé d'ateliers avec des participants non-voyants ni même appris à le faire...

Nous avons pris le temps de préparer nos kits en les réorganisant de façon à faciliter le travail des aidant et la démarche créative des participants.

- Les porte-manteaux mis en forme.
- Nous avons enroulé nous-mêmes la laine autour des têtes pour qu'elles soient prêtes à recevoir les cheveux.
- Pour les cheveux, nous avions préparés des morceaux de laine préalablement découpés pour être attachés sur la tête.
- Les vêtements jupe ou pantalon, tunique et ceinture ont été préparés en morceaux faciles à ajuster les uns aux autres.
- Nous avions aussi mis en plus des morceaux de tissus supplémentaires pour l'accessoirisation.

Nous avons pensé un instant nous passer de musique mais rien ne nous empêchait d'en écouter pendant le temps de l'atelier. Nous avons donc fait le choix de Seckou Keita joueur de kora et chanteur malien : « Qui suis-je ? Qui sommes-nous ? » raconte ce griot des temps modernes.

Chaque participant avait un aidant, soit un membre de la famille, soit un ou une amie comme nous avons pu le constater assez rapidement. Une jeune femme nous a interpellé et demandé si nous pouvions travailler avec elle, elle serait seule pendant tout le temps de l'atelier, sa mère avait une urgence et reviendrait la retrouver plus tard.

Elle portait une paire de lunettes noires et un sourire lumineux :

— Je m'appelle Marisa.

— D'accord Marisa, j'explique comment nous allons travailler et je viens m'asseoir près de toi.

À cet instant seulement, nous avons éprouvé une légère appréhension face à l'attente que nous ressentions de la part de tous et de Marisa particulièrement.

Participants et aidant fonctionnant en binôme, nous nous sommes adressés à tous : la question, dénominateur commun de nos ateliers : « Qu'est-ce que tu vois » est restée la même, voir avec ses yeux, voir avec ses mains, toucher en profondeur pour avancer dans la création. Nous n'avions donc pas besoin de changer notre vocabulaire.

« Nous allons faire des poupées africaines, je vais dire ce que je fais avec Marisa, vous allez nous regarder et faire la même chose, nous allons avancer chacun à notre rythme, surtout n'hésitez pas si vous avez la moindre question. »

Puis nous sommes passés auprès de chaque participant pour remettre un kit de matériels et faire découvrir main à main ce qu'il y avait dans les sacs.

Le temps était comme suspendu, l'attention extrême.

Nous avons répété autant de fois qu'il a été nécessaire les mêmes mots, et les mêmes gestes.

Les notes de la kora de Seckou Keita ont commencé à se poser sur chacun d'entre nous comme pour nous éclairer de l'intérieur.

Créer cette poupée se faisait dans une atmosphère quasi sacrée chacun écoutait puis les mains fabriquaient. Les aidants sans doute habitués à cet accompagnement n'intervenaient que dans un dialogue tactile.

Marisa a rompu le silence en nous demandant dans un sourire amusé.

« Tu as dit tout à l'heure que tu avais assorti les cheveux aux couleurs des vêtements, redis-moi de quelles couleurs sont les cheveux de ma poupée ? »

« Ils sont bleus et verts, et j'ai mis un peu de jaune. »

« C'est parfait, ce sont des couleurs que j'aime, s'il te plat je voudrais un tissu bleu pour la jupe et un jaune pour le haut, si c'est possible bien entendu. »

Nous avions la conviction que Marissa nous challengeait, nous avons regardé dans tous les kits qui nous restaient. Pas un instant nous n'aurions voulu la décevoir car ces couleurs semblaient importantes pour la création de sa poupée.

Nous aussi nous acceptions de la challenger : en revenant près d'elle nous lui avons dit :

« Regarde, nous avons trouvé ce que tu veux. »

Tranquillement, elle a passé ses doigts sur les tissus de la tunique et de la jupe.

« Merci, c'est parfait, tant pis s'il y a d'autres couleurs avec le jaune de la tunique, ça ne fait rien, ça va aller très bien »

Le temps a continué à s'écouler dans cette atmosphère où seule la musique nous liait les uns aux autres.

Marisa, une fois les explications données, a fini de créer, seule, sa poupée.

Lorsqu'elle l'a terminé, elle nous la présentée en l'agitant légèrement dans un large sourire satisfait. Nous étions fascinés par l'harmonie des couleurs.

Marisa est non voyante, nous n'avons demandé ni depuis quand, ni comment. Nous l'avons laissée continuer à nous surprendre dans un échange lumineux pendant lequel, elle nous a raconté son quotidien, ses études et son plaisir d'apprendre le français à l'Alliance Française.

II – « Le fil de sac plastique à tricoter »

Les femmes d'un abri pour femmes dans le Bronx (9) que nous rencontrons régulièrement, nous ont demandé à plusieurs reprises de leur proposer un atelier qu'elles pourraient ensuite transformer en activité lucrative afin pour elles de fabriquer des objets qu'elles pourraient vendre. Elles voulaient quelque chose de simple à apprendre et à fabriquer sans investissement important car pour la plupart elles disposaient de peu d'argent. Il y avait bien une machine à coudre dans la pièce commune, mais difficile d'imaginer une activité à laquelle elles pourraient toutes participer au même moment sur la machine.

Nous proposons le crochet et le tricot : le groupe est enthousiaste. Le tricot ou le crochet, elles aiment bien et pour celles qui ne savent ni tricoter ni crocheter, d'autres se proposent immédiatement de leur apprendre.

Malicieusement nous leur suggérons de créer leur propre fil.

> « Créer notre fil à tricoter ?? On continue à toujours trouver beaucoup trop de sacs plastiques, je vous propose de les garder, nous les transformerons en fils à tricoter. »

Elles ont donc commencé à collecter, à chercher et à demander à toutes personnes venant travailler à l'abri de leur ramener ces sacs plastiques qui petit à petit deviennent une denrée rare.

Nous avons vécu une période intense d'attente, elles avaient tellement hâte de se mettre au travail nous ont-elles dit, nous leur avions amené quelques crochets et des aiguilles à tricoter pour que les novices commencent à apprendre. C'était devenu « une affaire d'État » comme elles se plaisaient à dire. Pendant les quatre semaines qui ont suivi notre première discussion, chaque fois que nous arrivions, elles commençaient par nous montrer leurs trésors de sacs plastiques, et semblaient déçues lorsque nous leur disions qu'il

en fallait encore plus. Un jour, nous avons enfin pu commencer à découper les sacs pour « fabriquer » notre fil que nous conditionnions en pelotes rondes comme de grosses balles.

La mise en pelotes fut révélatrice de leur état d'esprit et de leur impatience, toujours à fleur de peau et de nerf, elles s'aidaient mutuellement, lorsqu'une ne parvenait pas à découper un long morceau, l'une plus à l'aise arrêtait son travail pour l'aider. Les sacs n'avaient pas tous la même forme, certains plastiques plus légers étaient difficiles à tenir. Elles s'installaient alors à deux pour en faire la découpe. Cette « affaire d'Etat » était une affaire de femmes et de solidarité. Rien ne semblait entamer leur bonne humeur, leur objectif étant d'avoir au moins 2 grosses pelotes, elles s'activaient bruyamment et joyeusement.

Nous avons passé les deux heures d'atelier à couper, à faire des nœuds et à rire. Une activité qu'elles ont su rendre légère et ponctuée d'éclats de joie. Elles, toujours très stressées et pressées d'en finir la plupart du temps, pendant nos ateliers, se sont amusées comme des adolescentes.

Créer cette chose inhabituelle et différente ensemble les a rendues complices et « spéciales ». Lorsque nous avons pu en parler en préparant nos futurs ouvrages, c'est une impression de force qui s'est dégagée de leurs commentaires, elles étaient des « spécialistes », des pionnières du recyclage, et quoi qu'elles pourraient réaliser avec ces pelotes de « fil de sacs plastiques » elles avaient conscience d'être à une première étape d'un processus de création qu'elles maîtrisaient et pourraient transmettre à d'autres.

« One Plastic Bag » - Isatou Ceesay and the Recycling women in Gambia by Miranda Paul, nous avons amené ce livre pour enfants à ces dames. Et c'est sans aucun doute le seul livre qu'elles aient accepté de lire pendant nos ateliers et nous

avons dû en commander plusieurs exemplaires pour leur en offrir un a chacune !!!

Elles nous ont dit qu'elles souhaitaient vivre en dehors d'un système de surconsommation, elles n'en avaient pas les moyens mais surtout elles n'en voyaient pas l'intérêt. Alors, suivre l'exemple des femmes Gambiennes du livre de Miranda Paul, c'était bien et hyper motivant !

Elles nous ont demandé à plusieurs reprises si d'autres femmes en Afrique recyclent les sacs plastiques ou d'autres objets polluants.

L'idée de rencontrer d'autres femmes pour démarrer d'autres projets les excitait, elles se sentaient prêtes pour ces voyages.

De nombreux ouvrages ont été créés, des petites pochettes, des poupées, des sets de tables et ce sac qu'elles ont tenues à nous offrir.

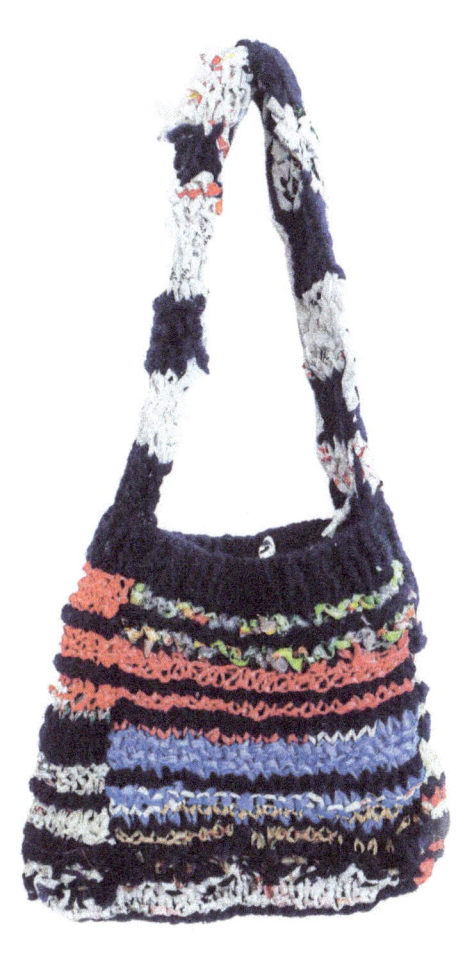

Le paquet ficelé par la main,
le pied ne le défera pas.
Proverbe Ekonda
République Démocratique du Congo

III – « Mon sac secret »

Nous insistons sur le fait que les ateliers d'art doivent demeurer une priorité, en cette période de pandémie. Cela aide les enfants à être résilients et conscients de l'importance de leur place dans ce monde dont ils participent à l'évolution.

Un de nos projets « Le sac secret » à réaliser avec 2 assiettes en papier, et des rubans a semble-t-il interpellé nos jeunes élèves. Nous avons pu noter deux approches : certains ont retenu le mot « sac » et se sont immédiatement lancés dans des projets de sacs plus ou moins élaborés parfois très sophistiqués. D'autres, très peu nombreux, ont retenu le mot « secret » et en ont profité pour passer un message à l'intérieur de leur sac. Ils ont écrit leur préoccupation du moment.

Nous avons choisi « Le Sac Secret » de la jeune Mia, 7 ans. Elle et sa famille ont été très affectées par la mort de Georges Floyd le 29 mai 2020 à Minneapolis (10) elle a choisi de créer un sac ouvert à tous pour y écrire ces mots :

Chaque jour, aux actualités, nous voyons cette injustice dans notre monde.
Où est l'amour ?
Nous sommes tous des êtres humains.
Peu importe la couleur de notre peau.
Il est temps d'arrêter la haine et la peur
et de commencer à montrer de l'amour.
Si nous restons unis, la haine ne passera pas.
Il est temps de changer avec amour.

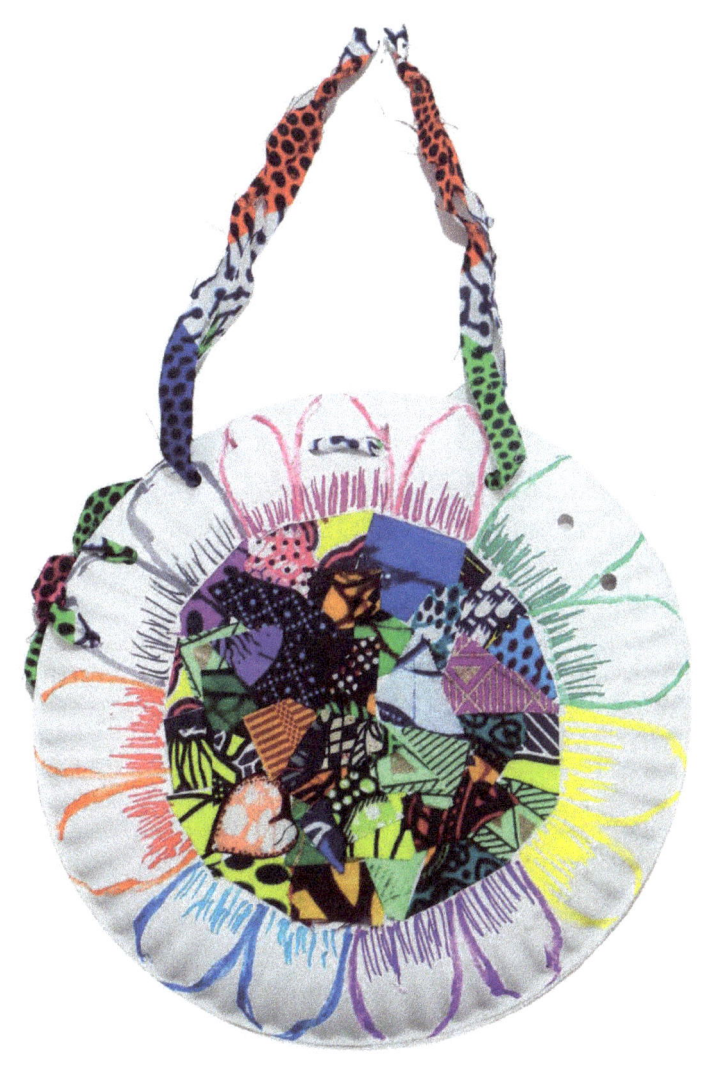

IV - Découpe et collages

Peu de questions sur la pandémie nous ont été posées par les enfants avec lesquels nous étions en contact, comme si le sujet ne les intéressait pas.

Un de nos élèves de CE2 a néanmoins voulu nous en parler. Il nous a raconté que son grand père qui avait passé quelques jours avec eux, il y a trois mois avait attrapé la Covid et était mort. Alors dans sa famille, a-t-il continué d'une voix monocorde, ils allaient tous mourir les uns après les autres, d'abord ses parents puis son grand frère et bientôt son tour viendrait. Il ne semblait pas effrayé, sa manière de comprendre la pandémie se trouvait dans toutes ces bribes d'informations entendues à la télévision, par exemple que seuls survivraient ceux que le virus n'avait pas approché de près ou de loin. Dans sa vie d'enfant, il y avait la mort hyper médiatisée, quotidiennement comptabilisée, inlassablement commentée par les médias. Il n'était plus question de la vie mais de la mort au quotidien, une mort amplifiée à laquelle il ne pourrait pas échapper puisqu'elle était programmée pour ceux qui avaient approché de près quelqu'un atteint par la Covid 19...

La conversation par écran interposé ne nous a pas semblé la meilleure manière de discuter avec lui. Nous avons prévenu son enseignant.

Expérience difficile que celle de ramener un enfant de sept ans à la vie. Nous avons choisi la beauté, nous avons appelé à notre secours notre Maître Henri Matisse.

Nous avons ouvert la porte et les fenêtres au printemps qui revient, aux arbres qui retrouvent leurs feuilles, au soleil qui brille à nouveau au point de s'habiller de jaune.

Deux projets, un de découpe et un de collages, même sujet : la Vie.

« Gardez vos yeux fermés pendant deux minutes. Imaginez un endroit très beau où vous aimeriez vivre, un endroit avec des arbres, des maisons dont la vôtre, le soleil, des oiseaux, des papillons des fleurs aussi et plus de choses encore si vous voulez »

Avec les pages de magazines colorés, des cartes postales, des cartes de vœux et autres, des pages de papier de construction préalablement données ou trouvées, ils ont donc réalisé un projet en utilisant des ciseaux et un autre en déchirant les feuilles selon les tailles qu'ils souhaitaient obtenir pour des collages.

Donner le pouvoir à leurs mains de les faire rêver et de s'approprier ces moments de simple beauté pendant le temps de la création.

Amnésie totale : cela dure un peu moins d'une heure et à travers l'écran nous observons les visages, leur concentration, leur attention, et là, une détente, des ébauches de sourires devant des couleurs improbables, inattendues.

*Bonnes ou mauvaises, il y a beaucoup trop d'informations.
Beaucoup n'en peuvent plus.
Il est bon de pouvoir s'évader de ce sujet
et tout devient centré et paisible
lorsque nous mettons la nature au centre de l'attention.*

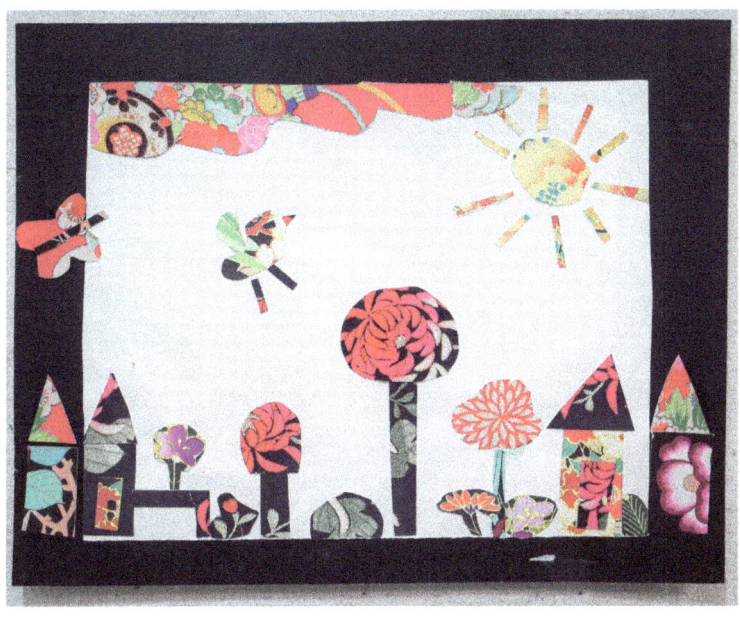

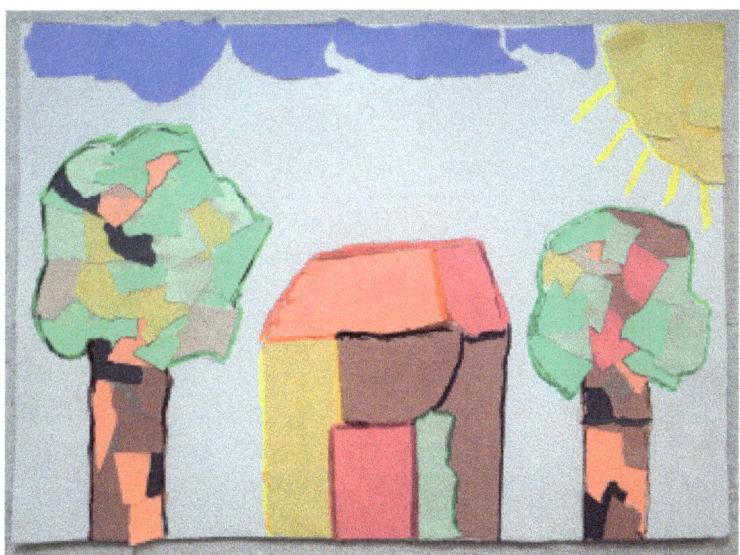

Pour Mia

Ces derniers mois, pour le Projet Colibri chaque nouvelle expérience s'est présentée comme un nouveau trajet à effectuer en apprenant à regarder un écran afin d'y rencontrer d'abord des visages puis finalement des enfants.

Cela n'a pas été évident au début, rester dans le simple cadre du programme nous a paru être la bonne attitude pour travailler sereinement avec les enfants. Il fallait pouvoir détecter rapidement ceux qui pour une raison ou une autre, tête baissée, installés de manière qu'il soit impossible de voir précisément ce qu'ils faisaient, étaient en train de décrocher. Les mêmes, lorsque nous revoyions le travail de la classe, nous annonçaient l'air faussement penaud qu'ils n'avaient pas le matériel donc ils n'avaient rien pu faire. Nous avons aussi appris à ne jamais les lâcher, tout en les laissant respirer à leur rythme.

Rien d'extraordinaire n'était exigé de nous car comme pour l'ensemble des enseignants la situation était inédite. Face à la pandémie, nous devions nous inventer, voire nous réinventer régulièrement pour être au plus près de chaque élève face à notre écran.

Toute notre gratitude à la jeune Mia qui, quatre matins par semaine de la mi-mars à la mi-juin 2020, nous a rendu visite dans notre Zoom office. Mia a réellement pris soin de nous, elle a veillé à nous maintenir alerte et solide. Mia, une enfant de sept ans nous a permis d'avancer, partageant avec nous son quotidien, tranquillement nous nous sommes engouffrés dans les brèches qu'elle ouvrait pour nous.

Elle nous tenait par la main.

Nous avons avancé avec elle un peu à l'aveugle au début mais avec de plus en plus d'assurance au fur et à mesure que le temps passait.

Comment transmettre ? Et que transmettre ? vaines questions. Grâce à Mia nous avons compris que dans un espace donné, chaque individu occupe une place primordiale et que nous pouvions ressentir la présence et l'énergie de chacun en nous demandant simplement : « Qu'est-ce que tu vois ? »

Ce n'était plus un exploit, pouvoir être virtuellement dans une classe dans laquelle les enfants n'hésitaient pas à nous questionner, à interagir avec nous dans une relation simple dans laquelle nous parvenions à leur expliquer les projets et les laissions ensuite travailler et exprimer leur créativité. Il y a eu, et il y a toujours bien sûr des moments particuliers et magiques comme dans « la vie d'avant ! »

Car c'est souvent lorsque rien de spectaculaire n'est exigé de nous que nous revenons à nous et que nous avançons. Alors lorsque nous sommes arrivés à notre extrémité... la grâce est là.

« J'adore les challenges,
et j'ai abordé le projet comme cela.
Imaginer à partir d'une petite bouteille en plastique,
une poupée avec le matériel présent à la maison,
faire une poupée qui ressemble à une poupée.
Cela m'a procuré du plaisir et de la sérénité. »

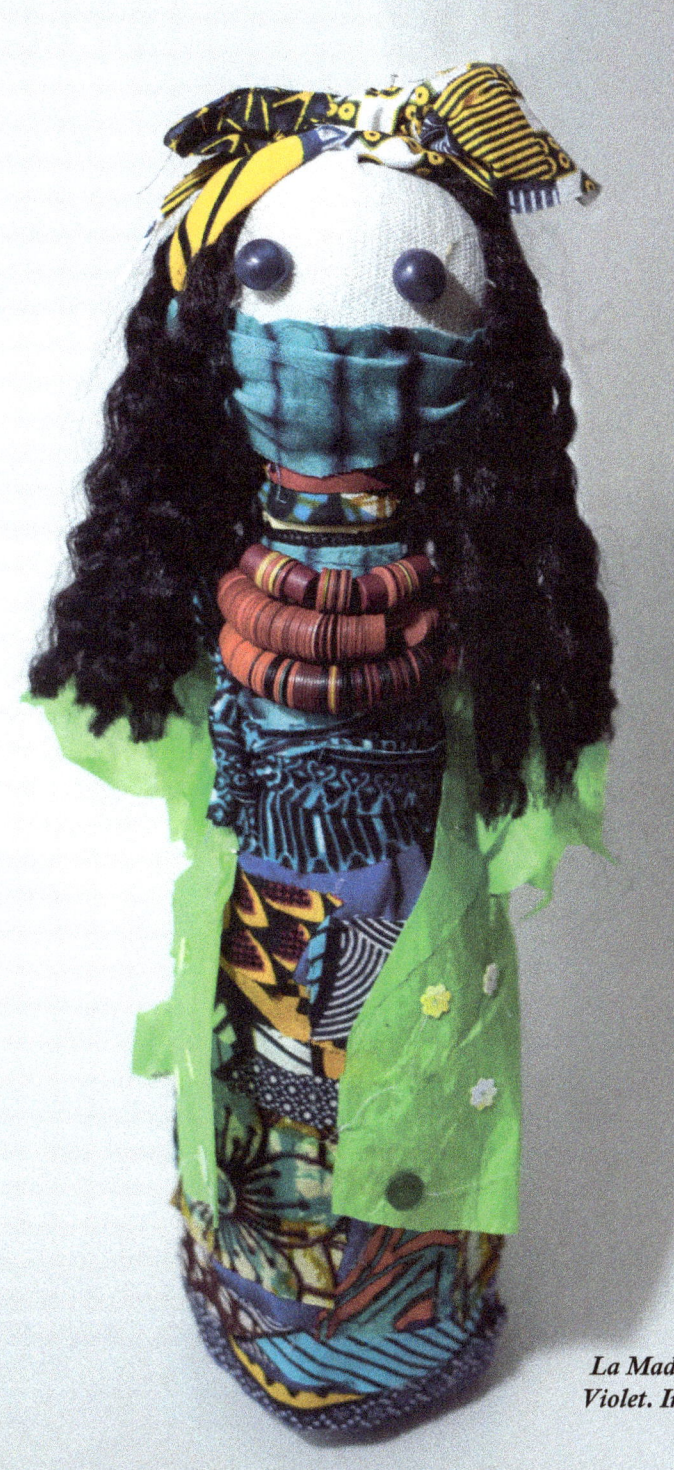

La Madame Chiffon d'Agnès Violet. Infirmière anesthésiste
Dakar - Sénégal

Nos lectures pendant la pandémie

« Les ateliers ainsi créés prennent place aussi bien dans les hôpitaux que dans les écoles, collèges ou lycées, faisant prendre conscience des ressources du recyclage, dans une sorte de pirouette esthétique, qui donne tout son sens à l'acte de la création artistique, dans une atmosphère baignée par la musique, où la littérature n'est jamais loin, à proximité d'une bibliothèque. »

J.J. Beaussou

Nous avons pris le temps relire certains de nos livres préférés et nous avons eu aussi le temps de lire les livres que nous avions déjà, sans jamais trouver le temps de les parcourir. Le début de la pandémie et le confinement nous ont permis de découvrir beaucoup de livres pour enfants que nous avons pu lire avec un plaisir savouré et sans modération, puis que nous avons montré à nos jeunes élèves/visiteurs pendant notre Zoom office. Nous étions confinés à New York alors une grande majorité de ces titres sont en anglais.

Nous ne pouvions pas nous rendre dans les musées alors, grâce aux livres, piochés en ligne, de nombreux artistes nous ont inspirés, accompagnés et aidés à préparer nos ateliers.

Livres lus et relus

Prendre le temps de regarder, pour apprendre à voir... « Mara avait cru que le jeu ne changerait jamais. Mais, un soir, elle était là quand son petit frère s'était vu demander pour la première fois : « Qu'as-tu vu ? » et elle comprit alors combien le jeu avait changé pour elle. En effet, maintenant ce n'était plus seulement : « Qu'as-tu vu ? » mais : « Qu'as-tu pensé » Qu'est ce qui t'a amenée à penser ça ? Es-tu sure que ta pensée est vraie ? »

Lessing, Doris ; ***Mara and Dann,*** Harper Perennial a Division of Harper Collins Publishers

Wangari Maathai notre Mama Africa continue de nous inspirer, un livre pour les jeunes pousses de CE1 :

« C'est presque comme si Wangari Maathai était toujours en vie, puisque les arbres qu'elle a plantés continuent de pousser. Ceux qui se soucient de la Terre comme Wangari peuvent presque l'entendre parler les quatre langues qu'elle connaissait - le kikuyu, le swahili, l'anglais et l'allemand - alors qu'elle effectuait son important travail. »

Prevot, Franck: ***Wangari Maathai - The woman Who Planted Millions of Trees***, Published by Charlesbridge

« Une amie accepte d'aider... Puis deux... Puis cinq. Les femmes coupent les sacs en lanières et les roulent en bobines de fil plastique. En peu de temps, elles apprennent à crocheter avec ce fil. »

Nous avons amené ce livre pour enfants aux dames du Bronx (New York et c'est sans aucun doute le seul livre qu'elles aient accepté de lire pendant nos ateliers, à tel point que nous avons dû en commander plusieurs exemplaires pour le leur offrir !!!

Paul, Miranda; ***One Plastic Bag - Isatou Ceesay and the Recycling Women of the Gambia***, Scholastic

Le génocide des Tutsi 7 avril 1994 au Rwanda : Atelier des Hommes Debout avec un groupe de lycéens de New \York.

« Alors la guerre entre les Tutsis et les Hutus, c'est parce qu'ils n'ont pas le même territoire ? La discussion s'est arrêtée là. C'était quand même étrange cette affaire. »

Faye Gaël; Small Country, Hogarth, London - New York

« Gérard l'instituteur, lui aura la vie sauve. Et il retrouvera un jour notre école, épargnée par les incendiaires »

Habonimana, Charles ; *Moi Le Dernier Tutsi*, Plon

« Matisse s'est rapproché très près du paradis avec une paire de ciseaux. » Romare Bearden

« Matisse ou l'apprentissage des ciseaux. » En classe c'est une rencontre avec des petites mains qui apprennent à matriser un appendice nommé ciseaux. « Une paire de ciseaux est un merveilleux instrument. »

MoMA The Museum of Modern Art New York; *Henri Matisse: The Cut- Outs*, Published by The Museum of Modern Art

Winter, Jeanette; *Henri's scissors*, Kids SimonandSchuster.com - Beach Lane Books Friedman, Samantha: *Matisse's Garden with reproductions of artworks by Henry Matisse*, Published by The Museum of Modern Art

Avec Romare Bearden, les participants aux ateliers « Collages » plongent dans un monde fantaisiste et fantastique. Les collages se mêlent à la peinture sans qu'aucune distinction puisse se faire, Romare Bearden offre un monde magique et coloré.

Mayers-Heydt, Stephanie & O'Meally, Robert G.& Delue, Rachael Z & Devlin; *Something Over Something Else Romare Bearden's Profile Series,* Published by the High Museum of Art, Atlanta in Association with University of Washington Press, Seattle

Une découverte fascinante : Bill Traylor, artiste autodidacte né esclave en Alabama a immédiatement capté l'attention des jeunes élèves, surtout : ses dessins dépeignant ses expériences et ses observations de la vie rurale et urbaine dans des symboles, des formes et des figures répétés et épurés. Nos étudiants ont appris à connaitre Bill Traylor et à tenter de reproduire ses dessins.

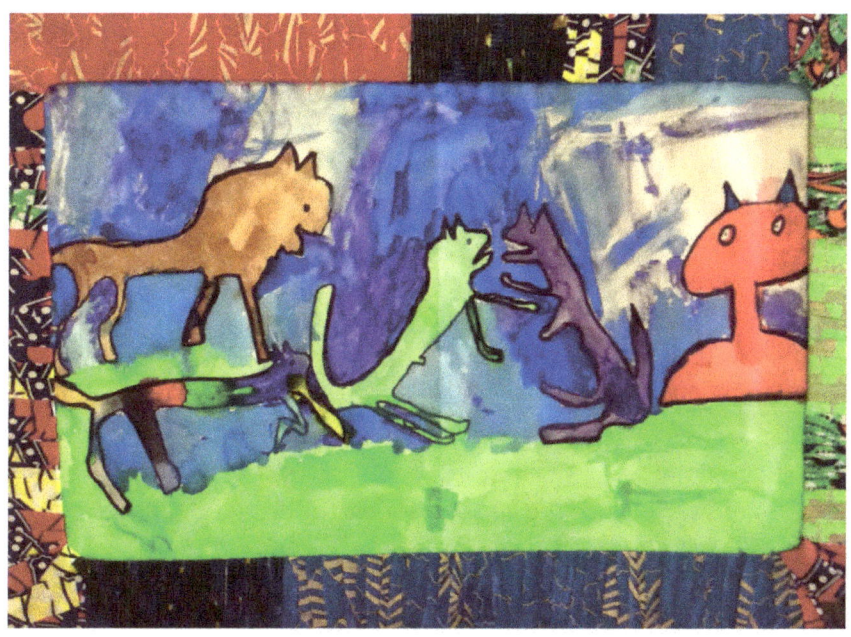

« *Dans les mains de Bill Traylor* » Xaire dix ans CM1

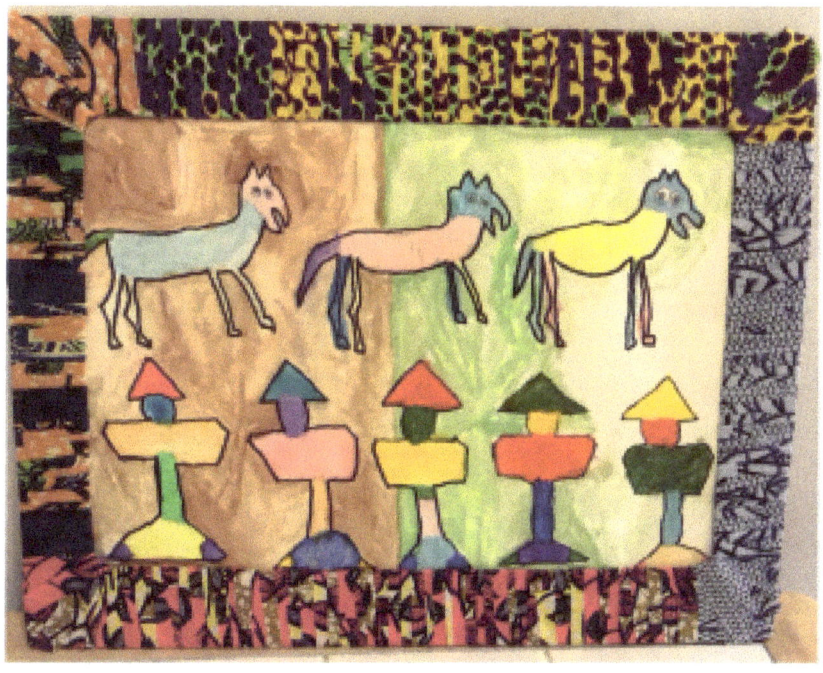

D'où notre intérêt à découvrir le catalogue de l'exposition du Smithsonian. L'exposition Bill Traylor s'est tenue du 28 Septembre 2018 au 17 Mars 2019 au Smithsonian American Art Museum Washington D.C. USA

Umberger, Leslie; Between *Worlds - The Art of Bill Traylor,* Smithsonian American Art Museum, Washington, DC. in association with Princeton University Press, Princeton and Oxford

Sans doute parce que Paul Klee était fasciné par les dessins d'enfants dont il s'est inspiré, son œuvre interpelle les enfants qui se retrouvent dans sa relation entre les formes, les couleurs et la musique qui rend « l'invisible, visible »

Düchting, Hajo; *Paul Klee Painting music*, Prestel Publisher

Vry, Silke; *Paul Klee for Children*, Prestel Publisher

Haftmann, Werner; *Paul Klee, Watercolors - Drawing - Writings, The most Comprehensive Painter of our Century*, Harry N. Abrams, Inc. Publishers New York

Le Street Art, c'est l'histoire de l'art en marche, débat et discussions avec des étudiants de tous âges. Les élèves nous ont beaucoup questionnés à propos du Street Art. Ils ont dans l'ensemble (ceux de New York) marqué de la réticence à parler des graffitis, persuadés de transgresser un interdit. Certes ces graffitis subversifs ont commencé à apparaître sur les côtés des wagons et des murs, ils étaient le travail des gangs dans les années 1920 et 1930 à New York. Depuis cette activité illégale a évolué vers de nombreuses formes d'expression artistique.

Mattanza, Alessandra. *Famous Artists talk about their vision - Aryz- Banksy, Philippe Baudelocque*, Whitestar Publishers. Ouvrage passionnant.

Danysz, Magda. *Connaître le Street Art*, Editions Connaissance des Arts

Des questions d'environnement – Cours élémentaire

That Helped Explore Earth and Space, Gareth Stevens Publishing Benoit, Peter ; *Climate Change*, Scholastic

Bomsper, Pam - Dick Rink. *The Problem of the Hot World*, Butterfield, Moira ; *1000 Facts about The Earth*, Scholastic Fabiny, Sarah ; *Where is the Amazon?* WHOHQ Who? What Where

Grohoske Evans, Marilyn. *The Bee's Secret,* Pearson Waterford Institute Heos, Bridget ; *It's Getting Hot in Here The Past, Present, and Future of Climate Change.* Houghton Mifflin Harcourt

Kamkwamba, William and Bryan Mealer ; *The Boy Who Harnessed the Wind,* Ed. Deal Books For Young Reader

Kentor, Sondra ; *Under the Garden* Gate, Heinemann

Marsh T.J.and Ward, Jennifer. *Way Out in the Desert.* Rising Moon Matero, Robert ; *Eyes Nature Lizards*, Kidsbooks

McNeely, Jeannette. *Water*, Pearson Waterford Institute

Polisar Reigot, Betty. *A Book About Planets and Stars*, Scholastic Ramirez, Carlos ; *The Four Seasons,* Waterford Institute

Shapiro J.H. *Magic Trash, A story of Tyree Guyton and his Art*, Charlesbridges.

Simon, Seymour. *Global Warming*, Harper

Titlow, Budd, Tinger, Mariah. *Protecting the Planet, Environmental Champions from Conservation to Climate Change,* Promotheus BOOKS

Woodward, John; *Eyewitness Climate Change,* DK Discover more

Livres pour les tout petits

Bennett Hopkins, Lee; **Behind the Museum Door. Poems to celebrate the wonders of Museums,** Harry N. Abrams, Inc.

Bull, Jane; *Make it! Don't throw it away*, DK Discover book

Bolden, Tonya; *The Champ The Story of Muhammad Ali*, Scholastic

Brooke D. , Beatrice & Carvalho de Magalhales Roberto; **Art and Culture of the Prehistoric** World, Rosen Central

Burleigh Robert; *Langston's Train Ride*, Scholastic Caines, Jeannette; **Just Us Women**, Reading Rainbow Book

Cambers, Catherine; School *Days Around the World,* DK Readers Charles, Oz : *How is a Crayon Made*, Scholastic Inc.

Cuyler, Margery; *Please Say Please! Penguin's Guide to Manners*, Scholastic Press, New York

DePaola, Tomie; *The Legend of the Indian Paintbrush*, Scholastic Diaz, Katacha; *Treasures from the Loom*, Pearson Waterford Institute Dillon, Diane ; *I can Be Anything Don't Tell me I can't,* Scholastic

Ellery, Tom & Amanda; *If I had a Dragon*, Shimon and Shulter Books for Young Readers

Emberley, Rebecca; *Let's Go A book in Two Languages*, Little Brown and Company Fenner, Matthew; *On My Block*, Real World

Lyon Jones, Cherry; *"Movin' to the Music" Time*, Pearson Waterford Institute Meache Rau, Dana; *We the People, The Harlem Renaissance,* Compass Point Books Obama, Barack; *Of Thee I Sing. A letter to my daughters,* Alfred A. Knopf Pope Osborne; *Favorite Greek Myths,* Scholastic

Pwell Hopson, Darlene and Dr S. Hopson; *Juba This and Juba That, 100 African American Games for Children,* Fireside Book Published by Simon & Schuster, New York

Tarpley, Natasha Anastasia: *I Love My Hair,* Little Brown and Company

Roalf, Peggy; *Looking at Paintings Musicians.* Hyperion Books for Children New York Shahan, Sherry; *Fiesta. A Celebration of Latino Festivals,* August house

Schunk B. Laurel; The Snow Lion A Chinese Tale; Pearson Waterford Institute Silvano J., Wendy; *Sweater,* Pearson Waterford Institute

Sobel Lederman, Deana; **Noah Henry, A Rainbow Story**, CALEC TBR Books

Sobel Lederman, Deana; **Masks!** CALEC TBR Books

Stojic, Manya; *Hello World, Greetings in 42 Languages Around the Globe,* Scholastic Yacowitz, Caryn; *Native American Seminole Indians,* Heinemann

Shahan, Sherry; *Fiesta. A Celebration of Latino Festivals,* August house Wilbourn, Laura; *Asterion'sElixir,* Blurb

Aardema, Verna: *Printing the Rain to Kapiti Plain,* Reading Rainbow Book

Angelou, Maya; My Painted House, My Friendly Chicken, and Me, Dragonfly Books

Angelou, Maya; *Kofi and His Magic,* Crown Publishers, New York Burns Knight, Margy; *AFRICA is not a country,* First Avenue Editions

Chamberlin, Mary and Rich; *Mama Panya's Pancakes - A village Tale from Kenya,* Berefoot Books

Cherry, Lynne, J. Plotkin, Mark; The Shaman's Apprentice a tale of the Amazon rain Forest,

Darrell, Elphinstone*; Why the Sun and the Moon Live in the Sky,* Houghon Mifflin Company, Boston

Dillon, Leo and Diane; To Everything There is a Season, Scholastic

Edinger, Monica; *Africa is my home - A Child of the Amistad,* Candlewick Press

Feelings, Muriel; *Jambo means hello - Swahili Alphabet Book,* Puffin Penguin Young Readers

Feelings, Muriel; Moja means One- **Swahili counting Book,** Puffin Penguin Young Readers

Gerson, Mary-Joan; *Why the Sky is Far Away - A Nigerian Folktale*, Little Brown and Company

Goldner, Janet; *Obama in Mali. Salon de Coiffure Hommes, Building Bridges Press* Graney, April, **The Marvelous Mud House - A story of finding Fullness and Joy**, BH Kids

Hamilton, Virginia; *The Girl Who Spun Gold,* The Blue Sky Press

Harmon, Ruby M.; *Dromedary and Camelo*t,

Haskins, Jim; *Count your way Through Africa*, First Avenue Editions

Markman, Michael; *The Path - An Adventure in African History,* A&B Publisher Group

Krebs, Laurie & Cairns Julia; *We all Went On Safari - A counting Journey Through Tanzania,* Barefoot Books

McBrier, Page; *Beatrice's Goat with afterword by Hillary Rodham Clinton*, Aladin Paperbacks - Simon & Schuster, New York

McDermott, Gerald; *Anansi The Spider*, Henry Holt and Company Traditions

Mc Kissack, Patricia and Frederick; *The Royal Kingdoms of Ghana, Mali Songhai, Life in Medieval Africa, Square* Fish

Musgrove, Margaret ; *Ashanti to Zulu, African Traditions*, Puffin - Pingouin

Ndiaye Sow, Fatou ; *JEREJEF*, NEAS Collection Les Nouvelles Editions Africaine du Sénégal

Oliver, P. James; *Mansa Musa and The Empire of Mali, The True Story of Gold and Greatness from Africa*,

Onyefulu, Ifeoma; *A is for Africa*, Turtleback Books

Powell Hopson and Hopson Derek S.; *Suba This and Juba That,* F. A. Fireside Book, New York

Romero Steven, Jan: *Carlos and the Squash Plant*, Northland Publishing

Stanley, Fay; *The Last Princess. The Story of Princess Kaiulani of Hawaii*, Scholastic

Steptol, John; *Mufaro's Beautiful Daughters, an African Tale*, Scholastic Temko, Florence; *Traditional C souvent rafts from Africa,* Muscle Bound

Thompson, Laurie & Qualls Sean; *Emmanuel's Dream. The True Story of Emmanuel Ofosu Yeboah*, Random House

Verde, Susan; *The water Princess - Based on the childhood experience of Georgia Badiel*, G.P. Putnam's Sons

Walker, Barbara; *The Dancing Palm Tree, and other Nigerian Folktales*, Walters, Eric; *From the Heart of Africa, a book of Wisdom, Tundra* Wisniewski, David; *Sundiata Lion King of Mali,* Clarion Books New York

Nos musiques

La musique nous accompagne pendant les ateliers que nous avons présentés. Elles nous ont procuré un bien-être. Bien-être que nous aimons partager avec les participants aux ateliers (adultes et enfants).

<u>Une anecdote</u> :

Nous avions travaillé il y a quelques temps dans les locaux de l'Alliance Française d'Iquitos (au Pérou avec un groupe d'une trentaine d'adolescents malentendants. Des notes de violoncelle et de kora avaient envahi tout l'espace créant une ambiance animée malgré le silence dans lequel évoluaient les adolescents. Nous étions occupés à distribuer du matériel lorsqu' un des adolescents est venu nous dire par gestes précipités qu'il n'y avait plus de musique, le directeur de l'Alliance qui entrait confirma ce que venait de dire l'enfant. Force avait été de constater que les vibrations dégagées par la Kora de Ballaké Sissoko avait opéré leur miracle.

Quelques-uns de nos titres

Nous conseillons de toujours choisir des musiques qui nous reposent, nous calment et nous font nous sentir bien. La liste ci-dessous pourrait être plus longue car nous aimons passionnément l'Opéra, la musique dite classique, le jazz, les musiques d'Afrique et d'autres lieux à travers le monde mais nous l'avons intentionnellement réduite car animer un atelier est un moment de partage et certaines musiques nous permettent de mieux communiquer et mieux partager. Les titres ci-dessous sont ceux qui accompagnent nos ateliers la plupart du temps.

- Ballaké Sissoko (toute sa musique, Kora)
- Ballaké Sissoko Vincent Segal : Chamber Music et Musique de Nuit (Kora et violoncelle)
- Seckou Keita - 22 Cordes
- Mamadou Diabate - Tunga, Héritage et Behmanka
- Anouar Brahem – Vague
- Toumani Diabaté & Sidiki Diabaté - Jarab
- African Dreams (Lullabies Cradles Songs from the Motherland
- African Dreamland (Putumayo sélection de berceuses africaines)
- Dreamland (Putumayo sélection de pays à travers le monde)
- African Lullaby (berceuses ouest africaines)
- Les gospels sud-africains nous accompagnent parfois, entre autres :
- Soweto Gospel Choir – Blessed
- Healing Music of Zimbabwe
- Stella Chiweshe - Talking Mbira (Spirit of Liberation)
- Manish Vyas – Water Down the Gange
- Dave Premal – Twameva Healing mantras

Et pour les fins d'après-midi avec nos participants adultes :
- Oliver Mtukudzi tous ses titres, chaleureux, et dansants Pour chanter et jouer avec les petits
- 50 plus belles comptines de maternelle

Notes

1. *Mara et Dann*. Doris Lessing ; j'AI LU
2. Oliver Mtukudzi : musicien zimbabwéen, homme d'affaires, philanthrope, militant des droits de l'homme et ambassadeur itinérant de l'UNICEF pour la région de l'Afrique australe. Tuku était considéré comme l'icône culturelle du Zimbabwe. Il est mort à 66 ans en janvier 2019
3. *Tamatave* est aussi appelé Toamasina en malgache. C'est un port qui se situe sur la côte Est de Madagascar. C'est une ville touristique et une capitale provinciale.
4. *Feuilles de Ravenala* Plus connu en français sous le nom d'arbre du voyageur. Emblème de Madagascar, c'est une plante herbacée et non un arbre. Le ravenala a de nombreuses propriétés et sert à beaucoup de choses en plus d'être une plante médicinale son utilisation la plus spectaculaire se trouve dans l'île Sainte-Marie où des villages entiers sont réalisés à partir des différentes parties de cette plante : les feuilles séchées (ou falafa) comme couverture pour le toit, les tiges pour les murs et le tronc pour le plancher. Tout est exploité.
5. *Bed :* petit espace à cultiver de la taille d'un lit d'une personne dans les jardins communautaires de New York.
6. *NYCHA :* La New York City Housing Authority, ou NYCHA, est un organisme public de l'administration de New York qui gère les logements sociaux et habitations à loyer modéré des cinq arrondissements de la ville de New York. L'organisme a été créé en 1934.

7. *La célèbre Vonette :* Vonette a été une gloire locale, une femme très charismatique et connue pour son caractère très fort

8. *Bistrot Mancillon :* pour information, le terme « Mancillons » désigne les habitants natifs de Mancey tandis que le terme « Mancéens » qui désigne l'ensemble des habitants du village.

9. *Le Bronx :* Le Bronx est l'un des cinq arrondissements de la ville de New York.

Georges Floyd. Le 29 mai 2021 : la mort de l'Afro-américain G. Floyd étouffé sous le genou d'un policier blanc à Minneapolis (dans l'Etat du Minnoseta) a déclenché le mouvement Black Lives Matter (La vie des noirs est importante).

Table des illustrations

Page 7 – La Madame Chiffon de Vickie Fremont Mai 2021 – *Photo Dulce Lamarca*

Page 13 – Le pingouin voyageur. Cadeau d'Antonio, Atelier 2015 a Tecsup Trujillo- Pérou *Photo Dulce Lamarca*

Pages 16-17 – Atelier des hommes debout – Réalisations des étudiants High School Manhattan-New York *Photo Dulce Lamarca*

Page 28 – Atelier des hommes debout - Réalisation Vickie Fremont pour la commémoration du génocide des Tutsis – New York. *Photo Dulce Lamarca*

Page 31 – Atelier MOI pour MOI New York Upstate– Mon jumeau créé par P. *Photo Dulce Lamarca*

Page 39 – La jumelle de L., Atelier MOI pour MOI New York Upstate " *Je Vole, Photo Dulce Lamarca*

Page 45 – Fashion bag – Je suis Belle – *Photo Dulce Lamarca*

Pages 52-53 – Atelier des hommes, Création de masques-éléphants, Manhattan. Création de J. un des participants New York *Photo Dulce Lamarca*

Page 59 – Atelier des hommes, brigade des cuisines – Cusco. Création d'un personnage péruvien par J. le Chef. *Photo Dulce Lamarca*

Page 64 – Atelier de développement personnel – Groupe de 35 enseignants de CE1 et CE2 New York – Mademoiselle Plastique – *Photo Dulce Lamarca*

Page 66– Atelier de développement personnel – Groupe de 35 enseignants de CE1 et CE2 New York – Mademoiselle Papier – *Photo Dulce Lamarca*

Pages 67-68 – Atelier de développement personnel – Groupe de 35 enseignants de CE1 et CE2 New York – Monsieur et Madame Plastique – *Photo Dulce Lamarca*

Page 73 – Atelier de développement personnel – Groupe de 35 enseignants de CE1 et CE2 New York – Madame Tissu – *Photo Dulce Lamarca*

Page 77 – Un apprentissage joyeux – Apprendre une langue en Cours Elémentaire « Je fais la tête » – *Photo Dulce Lamarca*

Pages 79-80 – Un apprentissage joyeux – Apprendre une langue en Cours Elémentaire « je fais les cheveux » – *Photo Dulce Lamarca*

Pages 88-89 – 3 photos : Comment créer une Madame Chiffon. Réalisation Vickie Fremont atelier offert à l'international– New York. *Photo Dulce Lamarca*

Pages 90-91 – 2 photos Comment créer une Madame Chiffon. Réalisation Vickie Fremont atelier offert à l'international– New York. *Photo Dulce Lamarca*

Page 93 – Photos reçues dans le cadre de la participation au projet international. *Photos Odette C. d'Alençon et Maxence de Dampiris*

Pages 94-97 – Photos reçues dans le cadre de la participation au projet international. *Photo Aurore W. de Dakar.*

Page 112 – Graffitis crées par Jewel et Cassius, élèves de CE2 New York. *Photo Dulce Lamarca*

Page 118 – *Photo d'archives Vickie Fremont* de l'exposition RE... Re-Cycle, Re-Create, Re-Imagine June 2009 – September 2009 au Museum of Biblical Art (Mobia) New York Madagascar un des 54 pays du continent africain représenté par une marionnette.

Page 122 – *Photo d'archives* d'Ambohitra, Madagascar. Le directeur de l'école primaire et son équipe de football

Page 127 – *Photo Ariele BONZON* Mancey, 21.09.17 – 14 : 50. Extrait de : « Hommage à Pierre de Fenoÿl » (détail)

Page 135 – Création de personnes : un ninja africain et un samouraï japonais. Création Vickie Fremont. *Photo Dulce Lamarca*

Page 143 – Création du fil à tricoter avec des sacs plastiques. Sac offert par les dames du Bronx New York. *Photo Dulce Lamarca*

Page 145 – Création Le sac secret de Mia. Sac fermé – Brooklyn. *Photo Dulce Lamarca*

Page 149 – Découpages et collages d'élèves CE2 New York. *Photo Dulce Lamarca*

Page 153 – La Madame Chiffon d'Agnès Violet, Infirmière anesthésiste, Dakar, Sénégal. *Photo Dulce Lamarca*

Page 157 – Photos d'archive « Dans les Mains de Bill Traylor » par Xaire, élève de CM1. *Photos Vickie Fremont*

Remerciements

Je remercie,

César Chelala mon Commandant Che toujours attentif à promouvoir mon travail, et sans lequel le livre ne se serait pas écrit

Le Professeur Teboho Moja qui m'a tout de suite donné sa confiance,

Alice Bornhauser mon amie qui depuis Orléans a été la lectrice des premières pages, Marie Allemand ma grande sœur et ma filleule Minnie Sottet efficaces correctrices, Marie Mangeot pour m'avoir si efficacement encouragée depuis Fontainebleau, Yolande Catoire pour la présence chaleureuse pendant le temps de l'écriture,

Anne Finkelstein pour tout ce qui a été effectué pour promouvoir mon travail, Dulce Lamarca, efficace assistante et talentueuse photographe,

Arièle Bonzon pour cette belle photo de Mancey, ce si joli petit village de Bourgogne, Gérard Morin pour avoir accepté de partager l'histoire des Bistrots Mancillons, Principal Letta Belle supportrice inconditionnelle du Projet Colibri avec son établissement de La Cima Charter School de Brooklyn,

Estelle Julien professeur des Écoles pour les beaux échanges entre les élèves de La Cima à Brooklyn et ceux de sa classe à Damparis,

Mia Reynolds-Bird élève de 5th grade maintenant, pour son beau texte dans son *sac secret* et sa présence quotidienne pendant les « zooms meeting » de mars à juin 2020. Dr. Tracie C. Thiam pour ces 18 années de confiance et d'attention,

Agnes Violet ma frangine, pour le merveilleux cadeau de sa Madame Chiffon qui a voyagé en quelques jours pendant la pandémie entre Dakar et New York pour faire la couverture de mon livre.

Post Scriptum

Gary Samuels, j'ai écrit ces pages en écoutant les gospels que tu chantais si bien, tu vois tu ne nous as pas quittés en ce début de pandémie au printemps 2020, la musique ne meurt pas.

Table des matières

DÉDICACE	1
PRÉFACE	3
INTRODUCTION	5
REVISITONS NOS ATELIERS	14
I - L'atelier des hommes debout	14
II – Moi pour Moi	28
III - Le jour où j'ai décidé d'être belle	40
IV - Atelier masques	46
V - Atelier hommes – Brigade des cuisines	54
VI - Atelier de développement professionnel	60
VII – Un apprentissage joyeux	76
DÉBUT DE LA PANDEMIE	84
DÉBUT OFFICIEL DE LA PANDÉMIE	98
LE PROJET COLIBRI EN TEMPS DE COVID 19	113
UN PROJET COLIBRI…AMBOHITRA-MADAGASCAR	117
UN AUTRE PROJET COLIBRI…MANCEY	126
DESCRIPTION DE QUELQUES-UNES DES VIDÉOS QUE NOUS PROPOSONS	134
I - Créer des « personnes » à partir de porte-manteaux.	134
II – « Le fil de sac plastique à tricoter »	140
III – « Mon sac secret »	144
IV – Découpe et collages	146
POUR MIA	150
NOTES	166
TABLE DES ILLUSTRATIONS	168

REMERCIEMENTS	171
POST SCRIPTUM	172
À PROPOS DE TBR BOOKS	175
À PROPOS DE CALEC	177

À propos de TBR Books

Un programme de CALEC

TBR Books est un programme du Centre pour l'Avancement des Langues, de l'Éducation et des Communautés. Nous publions des chercheurs et des praticiens qui cherchent à engager diverses communautés sur des sujets liés à l'éducation, aux langues, à l'histoire culturelle et aux initiatives sociales. Nous traduisons nos livres dans diverses langues afin d'accroître notre impact.

📽 LIVRES EN FRANÇAIS

Deux siècles d'enseignement français à New York : le rôle des écoles dans la diplomatie culturelle de Jane Flatau Ross

Le projet Colibri : créer à partir de « rien » de Vickie Frémont

Pareils mais différents : une exploration des différences entre les Américains et les Français au travail de Sabine Landolt et Agathe Laurent

Le don des langues : vers un changement de paradigme dans l'enseignement des langues aux USA de Fabrice Jaumont et Kathleen Stein-Smith

La Révolution bilingue : le futur de l'éducation s'écrit en deux langues de Fabrice Jaumont

📽 EN D'AUTRES LANGUES

Peshtigo 1871 de Charles Mercier

The Word of the Month de Ben Lévy, Jim Sheppard et Andrew Arnon

Navigating Dual-Language Immersion de Valerie Sun.

One Good Question: How to Ask Challenging Questions that Lead You to Real Solutions de Rhonda Broussard

French all around us de Kathleen Stein-Smith et Fabrice Jaumont

Salsa Dancing in Gym Shoes de Tammy Oberg de la Garza et Alyson Leah Lavigne

Mamma in her Village de Maristella de Panniza Lorch

The Other Shore de Maristella de Panniza Lorch

The Clarks of Willsborough Point de Darcey Hale

Beyond Gibraltar de Maristella de Panniza Lorch

Two Centuries of French Education in New York: The Role of Schools in Cultural Diplomacy de Jane Flatau Ross

POUR LES ENFANTS (En plusieurs langues)

Rainbows, Masks, and Ice Cream de Deana Sobel Lederman

Korean Super New Years with Grandma de Mary Chi-Whi Kim et Eunjoo Feaster

Math for All de Mark Hansen

Rose Alone de Sheila Decosse

Nos livres sont disponibles sur notre site web et sur toutes les grandes librairies en ligne en livre de poche et en livre électronique. Certains de nos livres sont disponibles en allemand, anglais, arabe, chinois, coréen, espagnol, français, hébreu, italien, japonais, polonais, portugais, roumain, russe, swahili et ukrainien. Pour obtenir une liste de tous les livres publiés par TBR Books, des informations sur nos séries ou nos directives de soumission pour les auteurs, visitez notre site web :

www.tbr-books.org

À propos de CALEC

Le Centre pour l'avancement des langues, de l'éducation et des communautés (CALEC) est une organisation à but non lucratif faisant la promotion du plurilinguisme, valorisant les familles plurilingues et favorisant l'entente interculturelle. La mission du Centre va dans le même sens que les Objectifs de développement durable de l'Organisation des Nations unies (ONU). Nous désirons faire de la maitrise des langues une compétence essentielle et salutaire à travers la mise en place et le développement de programmes d'éducation bilingue, la promotion de la diversité, la réduction des inégalités et l'élargissement de l'accès à une éducation de qualité. Nos programmes ont pour but de défendre le patrimoine culturel mondial tout en venant en aide aux éducateurs, aux auteurs et aux familles en leur fournissant les connaissances et les ressources pour façonner des communautés plurilingues dynamiques.

Les objectifs et buts spécifiques de notre organisation sont les suivants :

- Développer et mettre en place des programmes éducatifs qui font la promotion du plurilinguisme ainsi que de l'entente interculturelle, et établir une éducation de qualité équitable et inclusive. Cela inclut nos stages et nos formations. (SDG n°4 – Éducation de qualité)

- Publier des ressources, soit des articles de recherche, des livres et des études de cas, qui ont pour but de soutenir et de promouvoir l'inclusion sociale, économique et politique de tous, en se concentrant tout particulièrement sur la diversité culturelle, l'équité et l'inclusion. (SDG n°10 – Inégalités réduites)

- Aider à la construction de villes et de communautés durables et soutenir les éducateurs, les auteurs, les chercheurs et les familles dans l'avancée du plurilinguisme et de l'entente interculturelle à l'aide d'outils collaboratifs. (SDG n°11 – Villes et communautés durables)
- Favoriser des partenariats globaux en mobilisant des ressources par-delà les frontières, participer à des événements et activités qui font la promotion de l'éducation linguistique à travers la diffusion de connaissances, le coaching l'autonomisation des parents et des éducateurs, et la construction de sociétés plurilingues. (SDG n°17 – Partenariats pour la réalisation des objectifs)

QUELQUES BONNES RAISONS DE NOUS SOUTENIR

Votre don est utile pour :

- Développer nos activités de publication et de traduction pour que plus de langues soient représentées.
- Donner accès à notre plateforme de livres en ligne à des crèches, écoles et centres culturels en zone défavorisée.
- Soutenir une action locale et durable en faveur de l'éducation et du plurilinguisme.
- Mettre en œuvre des projets de rencontre d'auteurs, d'experts du plurilinguisme, d'ateliers pour les parents et de conférences auprès d'un public large (adultes, enfants, familles...)

www.calec.org

www.ingramcontent.com/pod-product-compliance
Lightning Source LLC
Chambersburg PA
CBHW040110180526
45172CB00009B/1295